역사 앞에 선 미술

화가들이 이야기하는 역사적 사건들

니콜라 마르탱·엘루아 루소 지음

이희정 옮김

50

솔빛길

CONTENTS
차례

역사 앞에 선 미술

들어가며 ………………………………… 8

1789년 6월 20일
테니스 코트의 서약 …………………… 10

1793년 7월 13일
혁명의 아이콘 마라의 죽음 …………… 11

1798년 7월 21일
나폴레옹의 피라미드 전투 …………… 12

1799년 3월 11일
자파의 페스트 환자들 ………………… 13

1800년 5월 20일
생베르나르 고개를 넘는 제1통령 ……… 14

1804년 12월 2일
나폴레옹의 대관식 ……………………… 15

1808년 5월 2일
5월 2일 : 시위의 시작 ………………… 16

1808년 5월 3일
5월 3일 : 무자비한 진압 ……………… 17

1816년 7월 2일
메두사호의 뗏목 ………………………… 18

1822년 4월 11일
키오스 섬의 학살 ……………………… 20

1826년 4월 24일
미솔롱기 ………………………………… 21

1830년 7월 27일
영광의 3일 ……………………………… 22

1867년 6월 19일
막시밀리안 황제의 처형 ……………… 24

1871년 5월 21일
피의 일주일 …………………………… 25

1889년 3월 31일
에펠 탑 ………………………………… 26

1909년 7월 25일
비행기로 영국 해협을 횡단하다 ……… 27

1914년 8월 2일
제1차 세계대전 ………………………… 28

1914년 11월 24일
참호전 ………………………………… 30

1916년 2월 21일
베르됭 전투 …………………………… 31

1917년 11월 7일
러시아 혁명 …………………………… 32

1918년 11월 11일
독일의 패배 …………………………… 36

1919년 8월 11일
바이마르 공화국 ……………………… 38

1922년 10월 27일
무솔리니의 파시즘 권력을 잡다 ……… 40

1929년 10월 24일
대공황 미국을 덮치다 42

1929년 11월 7일
소련의 농업 집단화 44

1933년 1월 30일
히틀러의 나치즘 권력을 잡다 46

1936년 5월 3일
인민전선 48

1936년 7월 17일
에스파냐 내전 50

1937년 4월 26일
게르니카 52

1938년 3월 12일
독일의 오스트리아 병합 54

1938년 9월 29일
뮌헨 협정 55

1938년 11월 9일
수정의 밤 56

1939년 9월 3일
제2차 세계대전 58

1942년 1월 20일
홀로코스트 60

1945년 4월 30일
히틀러의 자살 64

1945년 8월 6일
핵의 위협 65

1950년 6월 25일
한국전쟁 66

1953년 3월 5일
스탈린 사망 67

1960년 11월 8일
미국 대통령 선거 케네디 당선 68

1962년 8월 5일
마릴린 먼로의 죽음 70

1963년 11월 22일
케네디 암살 71

1965년 2월 7일
베트남 전쟁 72

1966년 8월 8일
문화혁명 74

1968년 5월 3일
68년 5월 78

1973년 9월 11일
칠레의 피노체트 쿠데타를 일으키다 80

1978년 6월 1일
독재를 가리기 위한 아르헨티나 월드컵 81

1989년 11월 9일
냉전의 상징 베를린 장벽 붕괴 82

1991년 12월 8일
소련의 종말 83

2001년 9월 11일
9 · 11 테러 84

2002년 4월 14일
분리 장벽 86

예술 운동의 역사 88

찾아보기 92

도판 목록 92

역사를 반영하는 거울 - 미술

1789년 8월 26일

프랑스 혁명 당시 국민의회가 채택한 〈인간과 시민의 권리 선언〉에서는 "사상과 의견의 자유로운 소통은 인간의 가장 소중한 권리 중 하나다."라고 천명한다. 자유롭게 표현할 권리가 실현되기까지는 오랜 세월이 걸리고 역사를 지나오면서 종종 흔들리기도 한다. 이 선언은 또한 화가들에게 사회에서 맡게 될 새로운 역할을 예고하고, 절대 왕정 체제(앙시앵레짐, Ancien Régime)에서 권력자와 부유층에 봉사하던 화가들은 점차 자율성을 추구하게 된다.

그 전까지 화가의 주된 임무 중 하나는 왕이 전쟁터에서 이끈 승리와 업적을 그림으로 남겨 찬양하는 것이었다. 그런데 화가들의 생각이 바뀌면서 미술계에서 첫 번째 위치를 차지하던 '역사화'는 19세기를 거치며 쇠락하게 된다. 프랑스 혁명기와 제1제국(나폴레옹 제국) 시대에 활동한 자크 루이 다비드는 권력에 봉사하는 걸작들을 그려낸 대표적인 역사화가 중 한 명이다. 다비드 이후로 전통적인 역사화는 최고의 화가들에게 외면받는 고루한 장르가 된다.

하지만 몇몇 화가들은 역사에 완전히 등을 돌리지 않고 왕과 권력자 들 일색이던 그림에 새로운 얼굴들을 등장시킨다. 19세기 초·중반, 고야, 제리코, 들라크루아는 역사의 희생자들과 패배자들의 시각을 보여준다. 이제 화가들은 자신만의 감수성으로 동시대의 사건들을 증언한다. 가끔은 직접 역사에 뛰어들어 전쟁과 억압에 맞서고, 망명의 길을 떠나기도 한다. 어떤 경우건 화가들은 서슴없이 비판하고, 참여하고, 희망과 불안감을 표현한다.

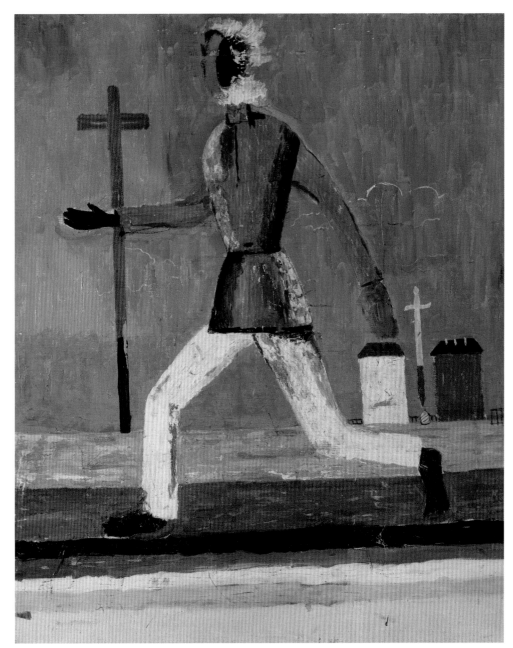

카지미르 말레비치, 〈달리는 남자(Running man)〉(1933년)

낭만주의에서 거리 미술까지의 역사를 지나오며 여러 예술 운동이 연이어 일어난다(88쪽 참조). 예술 운동은 당대의 사건들을 거울처럼 반영하기도 하지만 모른 척하기도 한다. 추상 미술이 지배하던 1950년대에는 화가들이 시대적 사건을 거의 조명하지 않지만 1930년대나 1960년대에는 시대적 사건에 영감을 받은 수많은 작품들을 탄생시킨다. 다양한 예술 운동은 우리에게 한 가지 이야기를 들려준다. 바로 자신의 인간성을 잃어버릴 위험에 맞서는 인간의 이야기다. 앞으로 우리는 불굴의 영웅들이 희생자가 되고, 얼굴 없는 로봇과 마네킹이 되고, 초현실적인 괴물 혹은 이미지로 가득 찬 세상을 떠돌아다니는 유령이 되는 광경을 보게 될 것이다.

이렇게 화가들은 인간의 형상을 거칠게 변형시킴으로써 시대의 감춰진 얼굴을 드러내고 다른 이야기들이 가능함을 상상하도록 우리를 이끈다.

테니스 코트의 서약

혁명 직전 프랑스는 심각한 재정난에 시달리고 국왕 루이 16세는 세금을 더 걷어서 위기를 해결하려고 한다. 그래서 앙시앵레짐 사회의 세 신분인 성직자, 귀족, 시민을 대표하는 1139명의 의원들을 모아서 삼부회를 소집한다.

제3신분의 의원들은 자신들이 나라의 유일한 대표라고 생각해 반기를 들고 '국민의회'를 결성한다. 1789년 6월 20일, 베르사유 궁전 내에 있는 주드폼(Jeu de Paume, 라켓 대신 손바닥으로 공을 쳐서 넘겼던 테니스의 원형) 경기장에 모여서 그들은 "새로운 헌법이 제정될 때까지" 절대로 해산하지 않겠다고 선언한다. 혁명이 시작되었다!

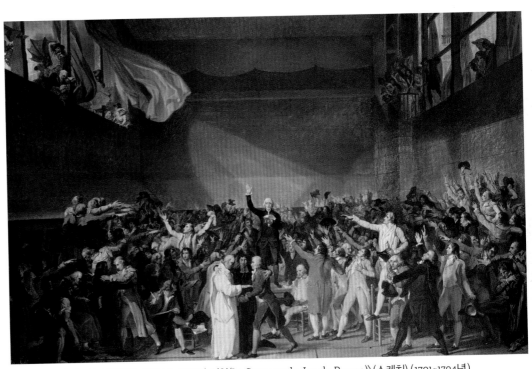

자크 루이 다비드의 아틀리에, 〈테니스 코트의 서약(Le Serment du Jeu de Paume)〉 (스케치) (1791~1794년)

역사가 예술을 앞서나갈 때

1790년, 다비드는 혁명에 참여한 화가로서 〈테니스 코트의 서약〉을 기념비적인 작품으로 남기기로 한다. 중앙에서 바이 의원이 서약서를 낭독하는 동안 600명의 의원들이 한 몸이라도 되는 듯 그를 보며 일제히 팔을 뻗고 있다. 모두 한마음으로 전제 군주제를 반대하는 것이다(하지만 잘 관찰해 보면 서약에 반대하는 유일한 의원을 찾을 수 있다.).

사태가 갑자기 급박하게 돌아가는 바람에 다비드는 이 그림을 끝내 완성하지 못한다. 서약을 하고 몇 년 후 미라보를 비롯해 주동 인물 중 몇몇은 배신자로 낙인찍혔고 단두대의 이슬로 사라진 이도 있었다. 그런 사람들을 혁명의 영웅으로 묘사할 수는 없는 노릇이었다. 다비드는 당대의 사건을 즉시 그림으로 남기려 했지만 역사가 그를 앞서나갔다.

자크 루이 다비드, 〈테니스 코트의 서약(Le Serment du Jeu de Paume)〉 (세부 밑그림) (1791~1792년)

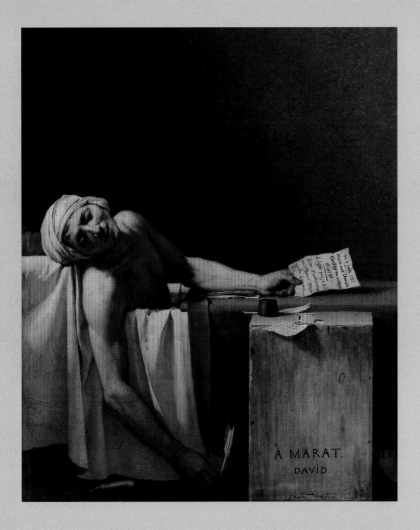

마라가
샤를로트 코르데에게
암살당하다

— 혁명의 —
순교자

혁명의 아이콘
마라의 죽음

장　폴 마라는 혁명기의 가장 논쟁적인 인물 중 한 사람이다. 그는 어떤 이들에게는 영웅이었지만, 어떤 이들에게는 피에 굶주린 테러리스트였다. 자신이 창간한 〈인민의 벗(L'ami du peuple)〉 지에서 마라는 왕, 귀족들, 지나치게 소극적인 의원들을 신랄하게 비판하고 배신자는 누구든지 목을 자르라고 촉구한다. 이런 지나친 행동에 분개한 지롱드파 젊은 귀족 여성 샤를로트 코르데는 마라를 혁명 과정에서 일어난 학살의 책임자라고 생각해 죽이기로 결심한다. 1793년 7월 13일, 마라에게 반란 계획을 알려주겠다는 편지를 보낸 덕분에 코르데는 그의 집에 들어갈 수 있게 된다. 마라가 욕조에 들어갔을 때 그녀는 칼로 그를 죽인다.

다　비드는 의회에서 지롱드파와 대립하는 원칙주의자들인 산악파의 편에서 마라와 함께 앉아 있었다. 암살 다음 날, 다비드는 친구를 위해 장엄한 장례식을 조직하는 일을 맡았다. 마라는 자유를 위해 죽은 순교자처럼 숭배되었고, 그를 예수와 비교하며 애도하는 사람들도 있었다. 그가 예수처럼 가난하고 검소한 삶을 살고 민중을 사랑하며 부자를 증오했다는 것이다. 다비드도 이 그림에서 마라를 예수처럼 묘사했다. 상처에서 흐르는 피, 수의처럼 몸을 감싸고 있는 시트, 벌거벗은 몸, 마지막 숨을 내쉬고 축 늘어진 몸은 전통적인 종교화에서 십자가에서 내려진 죽은 예수를 묘사하는 방식이다. 혁명의 아이콘이 탄생했다!

자크 루이 다비드,
〈마라의 죽음(La Mort de Marat)〉(1793년)

나폴레옹의 피라미드 전투

1798년 나폴레옹 보나파르트는 영국이 인도로 가는 길을 차단할 목적으로 이집트 원정에 나선다. 당시 이집트는 터키에서 온 맘루크 왕조의 지배를 받고 있었다. 1798년 7월 21일, 나폴레옹은 맘루크 군대를 피라미드에서 얼마 떨어지지 않은 카이로 근처에서 맞닥뜨린다. 프랑스군은 몇 시간 만에 맘루크 기병과 보병 들을 제압하고 맘루크군은 2만 명이 넘는 병사를 잃는다. 이로써 이집트로 가는 문이 활짝 열린다.

해방자로 묘사된 정복자의 초상

웅장한 규모와 이국적인 특성 때문에 피라미드 전투는 나폴레옹 시대에 가장 유명한 일화 중 하나로 사람들의 입에 자주 오르내린다. 앙투안 장 그로는 이 주제를 다루면서 전투 장면이 아니라 전투 직전 나폴레옹이 병사들에게 연설하는 장면을 고른다. 몇 날 며칠 사막을 진군해서 피곤에 지친 병사들에게 나폴레옹은 외친다.

"병사들이여! 제군들은 야만을 뿌리 뽑고, 동양에 문명을 심고, 이 아름다운 땅을 영국의 굴레에서 해방시키기 위해 이곳에 왔다. 우리는 싸울 것이다. 4000년 된 유적들이 저 위

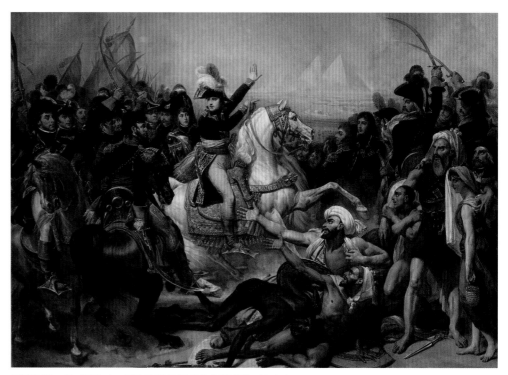

앙투안 장 그로, 〈피라미드 전투에 앞서 군대에게 연설하는 보나파르트
(Bonaparte haranguant l'armée avant la bataille des Pyramides)〉(1810년)

에서 제군들을 지켜보고 있다는 사실을 기억하라!"

그림은 너무나 유명해진 이 연설을 꼼꼼히 재연하고 있다. 프랑스 병사들의 멋진 제복과 터키의 지배를 받는 가련한 이집트 사람들의 모습이 선명하게 대비된다. 헐벗고 누더기를 걸친 이집트 사람들이 프랑스 병사들에게 도와달라고 간청하는 듯하다. 이처럼 그로는 나폴레옹을 침략자가 아니라 구원자 혹은 해방자로 보이게끔 묘사했다.

자파의 페스트 환자들

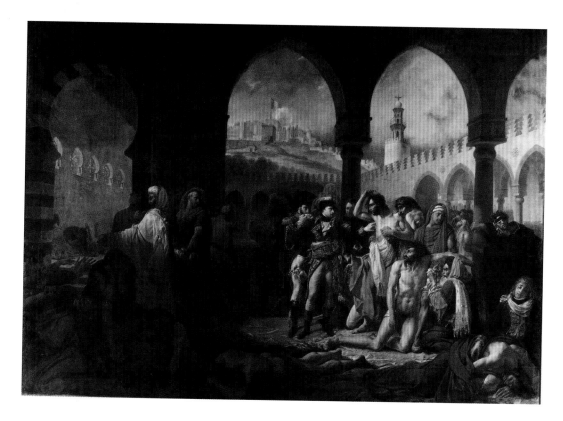

1799년 3월 6일, 이집트 원정 중이던 프랑스 군대는 팔레스타인의 자파라는 도시를 점령하고 마지막까지 싸우던 사람들을 학살한다. 하지만 프랑스 군대에 페스트가 돌아서 많은 병사들이 목숨을 잃는다. 이때 나폴레옹은 깜짝 놀랄 만한 행동을 하기로 결심한다. 페스트가 가장 무서운 병으로 여겨지던 시대에 나폴레옹은 아픈 병사들이 있는 격리소를 방문해 위로한다. 일설에 따르면 병사들의 감염된 종창을 만지기까지 했다고 한다.

앙투안 장 그로, 〈자파의 페스트 환자를 문병하는 보나파르트(Bonaparte visitant les pestiférés de Jaffa)〉(1804년)

왕을 자처하는 행동

이 그림은 자파를 점령하고 5년이 지난 후인 1804년, 대관식을 몇 달 앞두고 나폴레옹이 직접 주문한 것이다. 이집트 원정 때 있었던 일화를 선택하면서 그로는 두 가지 사건을 연결한다. 보나파르트 장군이 벌써 미래의 나폴레옹 1세 황제라도 되는 것처럼 묘사한 것이다. 우리는 이 그림에서 승승장구하는 군대의 장군을 넘어서서 죽을지도 모르는 위험에 서슴지 않고 뛰어드는 거의 초자연적인 영웅의 모습을 본다. 헐벗은 환자들의 무리 앞에 당당히 버티고 선 그의 자세는 마치 프랑스 왕이 대관식 때 나력(결핵성 경부 임파선염)을 손으로 만져서 치료한다는 속설을 몸소 실천하는 듯하다. 1804년 9월에 처음으로 공개된 이 그림은 보나파르트에게 프랑스 왕들의 마술 같은 힘을 부여하고 그가 자격이 있는 후계자임을 암시한다.

1800년 5월 20일

보나파르트 장군이
이끄는 군대가 알프스 산맥을 넘다

생베르나르 고개를 넘는 제1통령

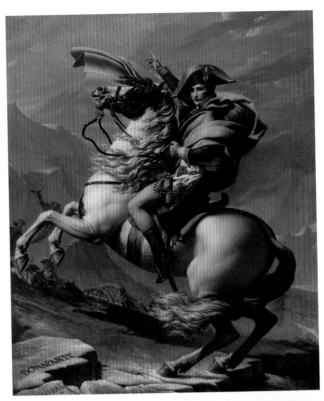

1799년 이집트 원정에서 프랑스로 돌아온 보나파르트는 11월 9일 쿠데타를 일으켜서 권력을 손에 넣고 제1통령의 자리에 오른다. 권력을 굳건히 다지기 위해 그는 외부의 위협에 맞서 싸워야 한다. 1800년 5월, 보나파르트는 이탈리아에 주둔한 오스트리아군과 싸우기 위해 군대를 이끌고 알프스 산맥을 넘는다. 보나파르트의 등장으로 지친 병사들은 사기를 되찾아 승리를 이어가고, 프랑스는 외세 침략의 위험에서 벗어나 혁명의 정신을 유럽 일부에 전파할 수 있게 된다.

전설이 시작되었다!

프랑스와 동맹국이던 에스파냐의 카를로스 4세 국왕이 다비드에게 알프스 산맥을 넘는 나폴레옹의 모습을 담은 그림을 그려달라고 의뢰한다. 다비드는 당시 프랑스에서 가장 유명한 화가였지만 이는 무척 힘든 주문이었다. 보나파르트 제1통령은 자신의 이미지가 어떻게 묘사되는지에 관심이 많았지만 정작 화가들 앞에서 포즈를 취하기는 거부했기 때문이다. 그래서 다비드는 그를 한껏 미화하고 영웅적으로 묘사했다. 사실 보나파르트는 폴 들라로슈의 그림에서 보듯 잿빛 프록코트를 입고 노새를 타고 갔지만 다비드의 그림에서는 자주색 망토를 휘감고 당당한 군마를 타고 있다. 그의 침착함과 결단력은 앞발을 든 말의 자세와 하늘을 뒤덮은 검은 구름과 함께 더욱 빛이 난다. 그는 벌써 역사에 영원히 이름을 남기고 조각상이 된 듯하다. 영광을 향해 날아가는 운명의 수레바퀴에 발을 들인 듯하다. 나폴레옹은 이 그림을 무척 마음에 들어해서 다비드에게 3점을 더 그리게 한다.

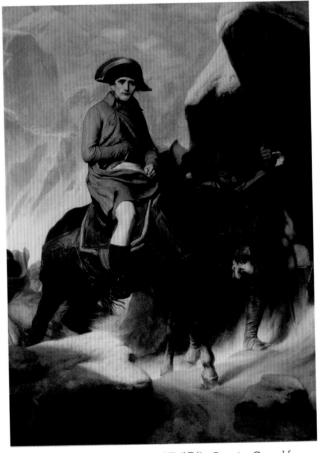

자크 루이 다비드, 〈알프스를 넘는 나폴레옹(Le Premier Consul franchissant les Alpes au col du Grand–Saint–Bernard)〉 (1800년)
폴 들라로슈, 〈알프스를 넘는 나폴레옹(Bonaparte franchissant les Alpes)〉 (1848년)

나폴레옹의 대관식

1802년부터 종신 통령이 된 나폴레옹은 새로운 왕정을 수립하기를 꿈꾼다. 하지만 앙시앵레짐을 떠올리게 하는 왕이 될 수는 없어서 황제가 된다. 1804년 5월, 나폴레옹은 '황제 직위 계승'의 찬반을 묻는 국민 투표에서 99.9%의 찬성표를 얻는다. 남은 건 황제에 걸맞은 대관식을 여는 것뿐이다. 대관식은 12월 2일 파리의 노트르담 대성당에서 열린다. 그렇게 혁명의 수호자인 보나파르트 장군은 사라지고 황제 나폴레옹 1세 시대가 열린다.

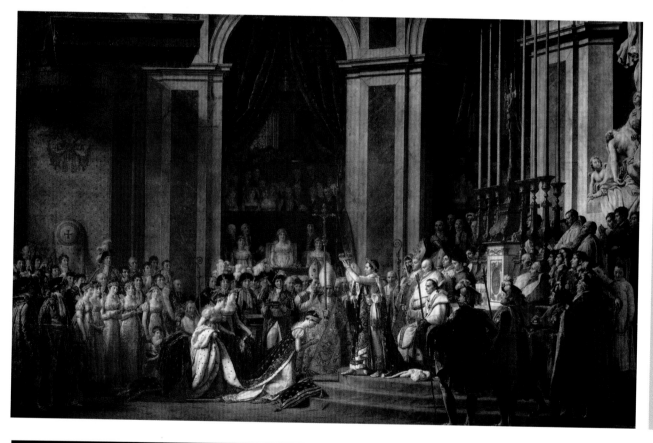

자크 루이 다비드, 〈나폴레옹 1세와 조세핀 황후의 대관식 (Sacre de l'empereur Napoléon et couronnement de l'impératrice Joséphine)〉 (1806-1807년)

기념비적인 정치 선전물

나폴레옹 1세는 영광의 순간을 그림으로 남기는 임무를 다비드에게 맡긴다. 혁명 화가였던 다비드는 그렇게 제국의 공식 화가가 된다. 3년간의 작업 끝에 그는 기념비적인 작품을 공개한다. 길이가 거의 10미터, 높이가 6미터에 달하는 커다란 그림은 장엄한 대관식 광경을 보여준다. 주제는 황제의 대관식이지만, 그림 속 나폴레옹은 벌써 왕관을 쓰고 있고 조세핀 황후에게 직접 왕관을 씌워주고 있다.

거대한 정치 선전물인 다비드의 이 그림은 프랑스 왕들의 대관식 같기도 하지만 자주색 토가, 월계관 등을 묘사해 고대 로마 시대를 떠올리게 한다. 뒤쪽에 물러나 있는 교황은 대관식의 진행 과정을 구경꾼처럼 그저 지켜보기만 한다. 그림은 질서 있고, 통제되고, 모든 것이 전설이 되어가는 새로운 통치 시대를 형상화하고 있다.

5월 2일 : 시위의 시작

1796년부터 에스파냐는 프랑스의 편에 서서 다른 유럽 동맹 국가들과 전쟁을 벌인다. 하지만 1808년 나폴레옹은 형인 조제프 보나파르트를 에스파냐 왕위에 앉히려 한다. 1808년 5월 2일, 에스파냐 왕 카를로스 4세의 막내아들인 어린 프란시스코 데 파울라가 쫓겨나는 걸 막기 위해서 마드리드 시민들은 수도를 점령한 프랑스 군대에 대항해 봉기를 일으킨다.

피의 색깔

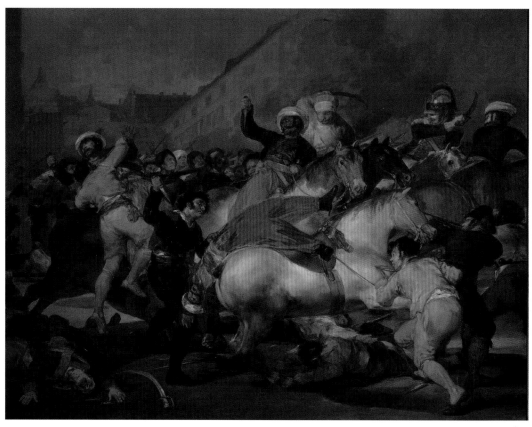

프란시스코 데 고야, 〈1808년 5월 2일(Dos de Mayo)〉(1814년)

나폴레옹이 고용한 이집트 용병들은 마드리드 거리를 점령한 성난 시위대에게 휘둘리는 것처럼 보인다. 말들은 겁에 질려 있고 병사 몇 명은 땅에 떨어졌다. 하지만 장검으로 무장한 프랑스 기병들과 고작 단검을 가지고 발길질만

하는 시민들은 상대가 되지 않는다.

고야는 말들의 하얀색과 피, 유니폼의 빨간색을 대비시켜 싸움의 폭력성을 그려낸다. 또한 프랑스군에 고용돼 싸우는 이집트 용병들을 전면에 내세움으로써, 마드리드 시민들이 프랑스의 지배에 맞서 저항하는 것은

중세에 에스파냐를 지배했던 아랍인들에 저항했던 '국토 회복 운동(레콘키스타, Reconquista)'의 연장선상에 있음을 보여준다. 여기에서 프랑스인들은 에스파냐인들이 다시 한 번 싸워 이겨야 할 새로운 침략자로 그려진다.

5월 3일 : 무자비한 진압

저항의 얼굴

5월 3일, 에스파냐에 주둔한 프랑스군 사령관인 뮈라 장군은 시위를 무자비하게 진압하고 무기를 손에 쥔 마드리드 시민은 모두 총살하라고 명령한다. 마드리드 근처 프린시페 피오 언덕에서 처형이 집행된다. 마드리드 시위는 전국적인 무장봉기와 게릴라전의 시발점이 된다. 에스파냐인들은 끈질기게 저항하여 6년 후 마침내 프랑스군을 몰아낸다.

고야는 현장에 있지 않았고 사건이 일어난 지 6년 후에 이 그림을 그렸다. 하지만 이런 사실이 믿어지지 않을 정도로 너무나 생생하게 장면을 묘사했다. 그림을 보고 있으면 마치 학살의 현장을 몰래 보는 것 같고, 무기력하게 지켜보기만 하는 증인이 된 것 같은 기분이 든다. 고야는 대비와 구성으로 비극적인 분위기를 재창조한다. 램프의 불빛이 희생자를 비추며 절망적인 눈빛과 활짝 벌린 양팔을 또렷이 보여준다. 그는 마치 새로운 예수, 진정한 순교자 같다. 반면 얼굴을 구분할 수 없는 병사들의 회색 제복은 기계적이고 맹목적인 진압의 비인간성을 표현한다. 나폴레옹 군대에 맞선 에스파냐인들의 저항을 생생히 묘사한 이 그림은 보편적인 억압과 불의를 상징하는 작품이 되었다.

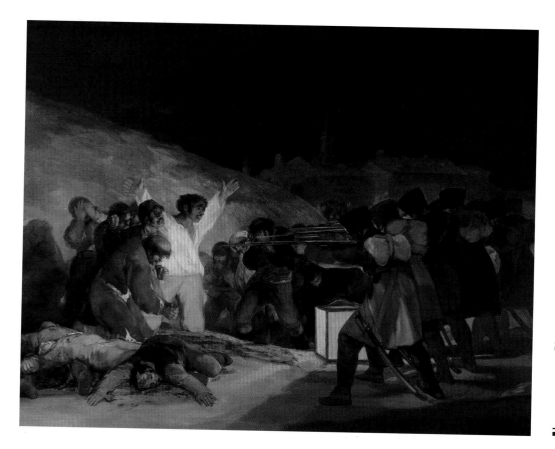

프란시스코 데 고야,
〈1808년 5월 3일(Tres de Mayo)〉(1814년)

17

1816년 7월 2일

군함 메두사호가
모리타니 근해에서 난파하다

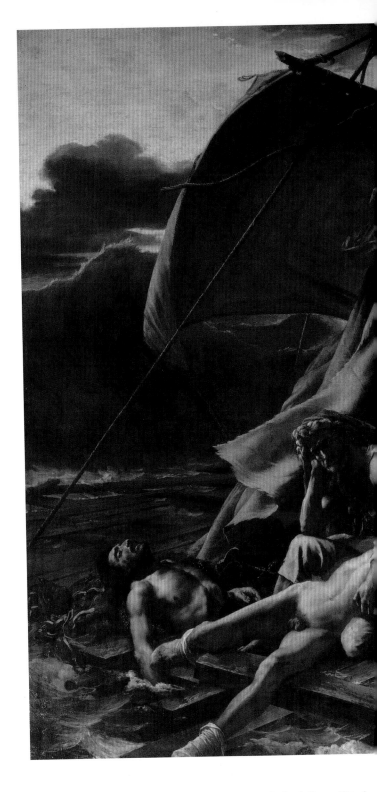

메두사호의 뗏목

1815년 나폴레옹이 실각하고 루이 18세가 왕위에 오르는 왕정복고(Restau-ration)가 이루어진다. 1816년 7월 2일, 항해를 그만둔 지 20년 된 귀족이 선장을 맡은 군함 메두사호가 모리타니 근해에서 난파한다. 선장과 선원 일부는 구명보트를 타고 떠나고 승객 147명이 노가 없는 뗏목에 식량도 거의 없이 버려진다. 보름 동안 바다를 떠다닌 끝에 생존자 17명이 아르귀스호에 구조된다. 생존자들은 굶주리고 갈증에 시달리다가, 거의 제정신이 아닌 상태에서 인육까지 먹으면서 살아남은 듯했다. 이 소식은 파리에 커다란 파문을 일으키고 루이 18세는 메두사호의 선장을 임명할 때 능력이 아니라 오로지 귀족이라는 신분만 봤다는 이유로 거센 비난을 받는다.

걸작을 낳은
사회면 기사

1818년, 27세의 젊은 화가 테오도르 제리코는 얼른 이름을 알리고 싶었다. 그래서 그는 당시 사회를 떠들썩하게 했던 메두사호의 난파 사건을 소재 삼아 그림을 그리기로 한다. 두 생존자의 이야기를 읽은 후 제리코는 이 비극적인 사건의 가장 극적인 순간을 고른다. 13일 동안 바다를 떠돌아다니다가 마지막까지 살아남은 조난자들이 멀리서 아르귀스호를 발견하고 희망을 되찾은 때였

다. 제리코는 사건을 최대한 정확히 재구성하기 위해 조사부터 시작한다. 그는 희생자들의 고통과 불안감을 관람객들도 느끼게 하고 싶었다. 그래서 생존자들을 직접 만나 여러 가지를 묻고, 시체 안치소에 가서 시신들을 보고, 뗏목을 똑같이 제작해서 작업실에 두기까지 한다. 하지만 생존자들의 고뇌와 절망을 좀 더 생생하게 전달하려고 세부적인 상황을 주저 없이 바꾸기

18

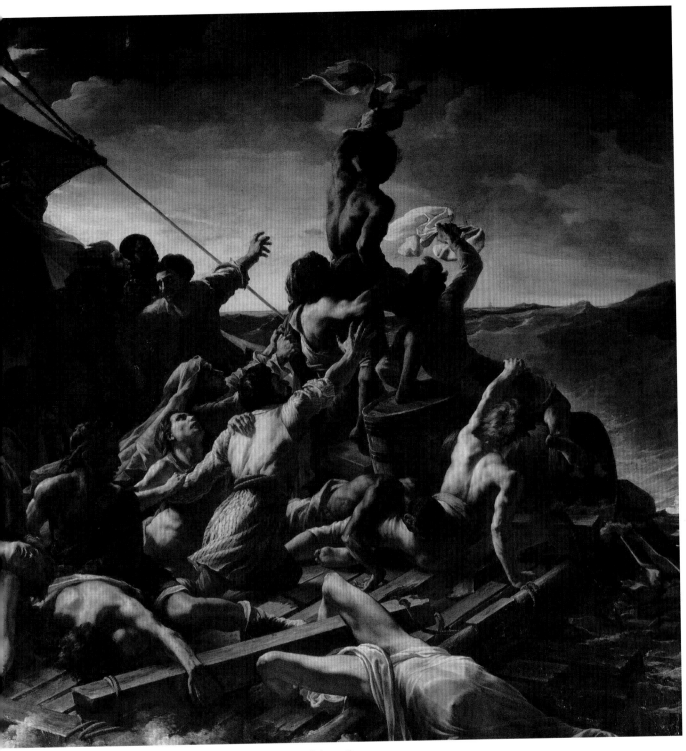

테오도르 제리코, 〈메두사호의 뗏목(Le Radeau de la Méduse)〉(1819년)

도 한다. 그림을 보면 먹구름이 짙게 끼고 파도가 심하게 일 렁이는데 실제로 구조가 이루어졌던 날은 맑고 환했다. 인 물들의 파리한 피부색과 얼굴 표정은 오싹할 지경이지만 몸 은 매우 관습적으로 표현되었다. 결과는 놀라웠다. 제리코 는 단순한 사회면 기사를 영웅적인 순간으로 만들었고 진정 한 역사적 작품으로 변화시켰다. 파리에 이어 런던에 공개 된 〈메두사호의 뗏목〉을 본 사람들은 충격을 받고 당황한 다. 격렬한 감정과 요동치는 자연은 낭만주의를 알리고 역 사를 표현하는 새로운 방식을 보여준다. 당대의 권력을 찬 양하기보다 희생자들의 고통에 초점을 맞추는 방식이다. 제 리코가 작업하는 동안 포즈를 취해준 젊은 들라크루아는 몇 년 후 이 방식을 다시 사용한다.

키오스 섬의 학살

1821년 그리스인들은 오스만 제국의 지배에 맞서 독립을 쟁취하기 위해 저항한다. 얼마 후, 터키인들은 키오스 섬을 점령하고 끔찍한 탄압을 자행한다. 그리스인 수십만 명을 죽이고 노예로 끌고 간 것이다. 학살 소식은 유럽 전체에 그리스 독립 운동을 지원하자는 움직임을 불러일으킨다. 자유와 오스만 제국에 대한 투쟁의 이름으로 그리스인들에게 연대하고 그들 편에 서서 직접 싸우려는 유럽인들이 집결한다.

희생자들의 편에 서서

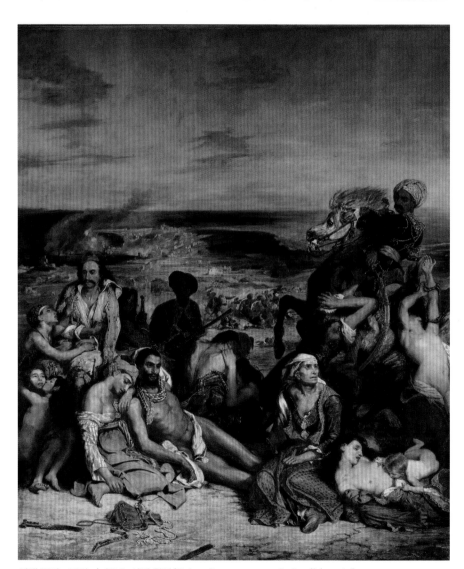

외젠 들라크루아, 〈키오스 섬의 학살(Scène des massacres de Scio)〉(1824년)

낭만주의 운동을 앞장서서 이끌었던 젊은 들라크루아는 그리스인들의 운명에 촉각을 곤두세운다. 또한 이 사건이 전쟁의 끔찍함을 마주하는 계기가 되어 사람들의 감정을 들끓어 오르게 만들 것이라고 생각한다. 들라크루아의 그림은 많은 동시대인들에게 충격을 준다. 그는 키오스 섬 주민들을 야만인 무리에 저항하는 영웅적인 전사가 아니라 학살의 무기력한 희생자로 묘사한다. 앞쪽에는 죽어가는 사람들이 포개진 모습만 보이고, 그들의 한가운데에 잔인한 임무를 완수한 학살자들이 있다. 학살자들의 오른편에서는 거만한 얼굴의 터키 기병이 벌거벗은 젊은 여인을 노예로 삼으려고 강제로 끌고 가고 있다. 그들 뒤로 불타는 도시가 뿜어내는 연기로 어두워진 하늘 아래 한창 접전이 벌어지는 장면이 묘사되어 비극이 계속 이어지고 있음을 암시한다. 들라크루아의 그림에서 그리스인들은 고대의 영웅이 아니다. 중앙에 있는 늙은 여인처럼, 그들은 승자의 법칙에 굴복해야 하는 절망에 찬 희생자들이다.

1826년 4월 24일 터키인들이 미솔롱기를 점령하다

미솔롱기

그리스 독립 전쟁 초기부터 코린트 만의 관문인 작은 도시 미솔롱기는 전략적으로나 상징적으로나 매우 중요한 곳이다. 여러 번 공격을 당하고, 그때마다 그리스 전역은 물론 유명한 영국 시인 바이런 경처럼 유럽 곳곳에서 온 자원군이 몰려들면서 미솔롱기는 오스만 제국에 대항하는 그리스인들의 저항을 상징하는 장소가 된다. 네 번째로 공격을 당했을 때 독립군 중 일부는 무릎을 꿇기보다는 차라리 죽기를 바라며 치열하게 싸운다. 하지만 1826년 4월, 미솔롱기는 결국 터키인들의 손아귀에 들어간다.

패배자들에게 경의를!

들라크루아는 이 그림을 그리스 독립 전쟁을 지원하기 위한 전시회에 내놓기 위해서 그렸다. 〈키오스 섬의 학살〉에 이어 '그리스'라는 주제를 다룬 두 번째 그림으로 그는 또다시 관람객들을 충격에 빠뜨린다. 이번에는 은유적으로 표현해서 헐벗은 시신들은 없고 밝은 피부의 아름다운 젊은 여성이 있다. 그리스를 상징하는 그녀는 엄정한 눈빛으로 양손을 늘어뜨리고 손바닥을 보여준다. 쏟아지는 빛을 받아서 잿더미와 암흑 속에서 환하게 빛난다. 아직 서 있지만 한쪽 무릎은 폐허 더미에 대고 있다. 뒤쪽에 피부가 검은 오스만 제국 병사가 한껏 치장한 채 승자로서 당당하게 서 있다. 그림에 담긴 메시지가 매우 분명해서 보고 있으면 마음이 불편해진다. 이 젊은 여성이 직접 말을 걸어오고 행동하기를 간청하는 것처럼 보이기 때문이다. 이 그림의 성공으로 들라크루아는 몇 년 후에 사상과 국가, 즉 자유와 프랑스를 표현하기 위해 여성의 은유를 다시 한 번 사용하게 된다.

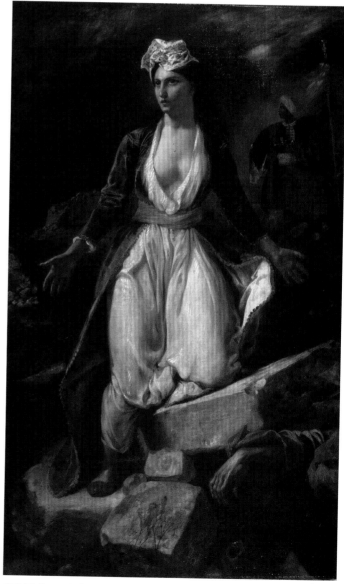

외젠 들라크루아, 〈미솔롱기의 폐허 위에 선 그리스(La Grèce sur les ruines de Missolonghi)〉(1826년)

영광의 3일

자유의 상징

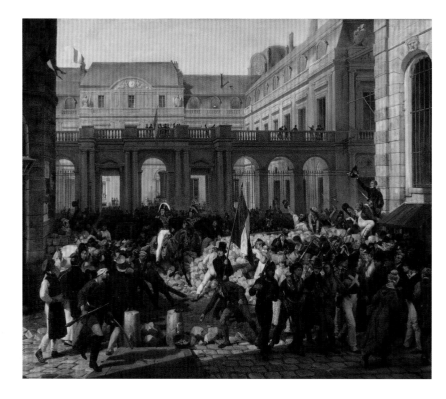

1830년 초여름 파리의 분위기는 반동적이고 보수적인 샤를 10세의 왕정에 대한 불만으로 금세 폭발할 것처럼 달아올라 있었다. 7월 26일, 언론의 자유와 선거권을 제한한다는 법령의 발표는 혁명의 기폭제가 된다. 마침내 공화주의자들과 자유주의적 왕정주의자들이 주축이 된 파리 시민들이 봉기를 일으키고 도시 전역에 바리케이드를 세운다. 3일 동안 '영광스러운' 투쟁을 한 끝에 파리는 시민들의 손에 떨어진다. 하지만 왕정 몰락으로 이득을 본 이들은 공화주의자들이 아니라 자유주의적 왕정주의자들이다. 오를레앙의 루이 필리프 공작이 권력을 잡고, 왕정복고 시대에 금지되었던 혁명의 삼색기가 허용된다.

오라스 베르네, 〈왕실 사령관으로 임명된 루이 필리프 오를레앙 공작(Louis—Philippe, duc d'Orléans, nommé lieutenant général du royaume, quitte à cheval le Palais Royal pour se rendre à l'hôtel de ville de Paris)〉 (1832년)

유적으로 표현한 작품을 내놓았다. 그의 그림에서 혁명은 프리지아 모자를 쓰고 젖가슴을 훤히 드러낸 여성의 모습을 하고 있다. 1792년부터 프랑스 혁명을 상징하는 마리안이다. 그림 속에서 그녀는 한 손에 무기를 들고 다른 한 손에는 삼색기를 흔든다. 멀리 보이는 노트르담 탑만이 그곳이 파리임을 알려준다. 들라크루아는 마리안을 바리케이드를 넘는 고대 시대의 조각상처럼 묘사했다. 그녀는

1830년 혁명의 나날을 수많은 화가들이 그렸으며 대부분 폭력의 흔적을 지우고 새로운 왕을 멋진 모습으로 묘사했다. 오라스 베르네의 그림도 마찬가지여서, 침착하고 기쁨에 찬 군중 한 가운데 루이 필리프가 구원자처럼 등장한다. 군중은 새로운 왕정 체제를 기꺼이 받아들일 준비가 되어 있는 것처럼 보인다.

반면 외젠 들라크루아는 시민들을 은

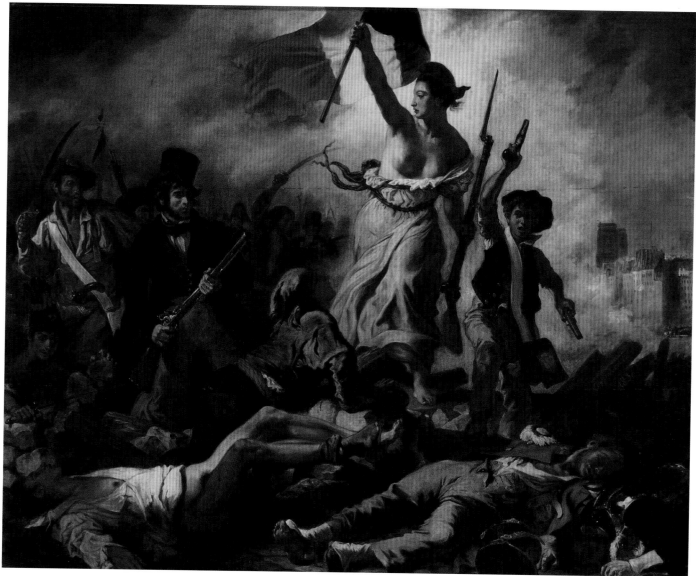

외젠 들라크루아, 〈민중을 이끄는 자유의 여신(La Liberté guidant le peuple)〉(1830년)

부르주아, 수공업자, 부랑자 등 다양한 사람들을 이끈다. 모두 텁수룩하고 흥분한 모습이다. 왼쪽에는 소년이 한 명 서 있는데 작은 손아귀에 비해 너무 큰 권총을 양손에 하나씩 쥐고 있다. 빅토르 위고는 이 파리 소년에게 영감을 받아 〈레미제라블〉의 가브로슈를 창조한다.

1831년 미술전에 출품된 이 작품은 사람들에게 큰 충격을 준다. 관람객들은 사실적으로 묘사된 시신들과 더럽게 묘사된 혁명가들을 보고 격분한다. 루이 필리프는 튈르리 궁전의 옥좌실에 전시하려고 그림을 구입하지만 자신의 통치가 피와 폭력으로 시작되었다는 사실을 떠올리게 하기 싫어서 공개를 금지한다. 〈민중을 이끄는 자유의 여신〉은 7월 혁명뿐만 아니라 전 세계 민중 혁명을 상징하게 된다. 많은 사람들의 머릿속에 깊이 각인되어 화가, 작가, 사진작가 들이 자유를 찾는 사람들을 표현할 때 이 작품이 여전히 기준으로 남아 있다.

막시밀리안 황제의 처형

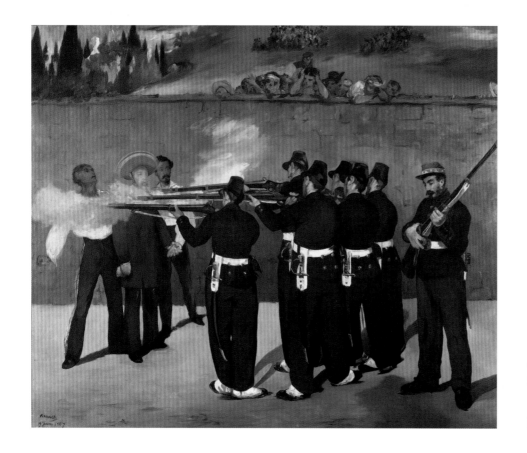

1861년, 프랑스 황제 나폴레옹 3세는 멕시코에 군대를 보내기로 결정한다. 프랑스 군대는 1862년에 멕시코 베라크루스에 상륙하고 1863년 6월 멕시코를 점령한다. 나폴레옹 3세는 오스트리아의 막시밀리안 대공에게 멕시코 황제 자리를 준다. 하지만 멕시코 원정은 미국의 거센 저항과 반대에 부딪힌다. 미국은 유럽이 아메리카 대륙을 식민 지배하려는 시도에 무조건 적대적이었기 때문이다. 1867년 나폴레옹 3세는 멕시코에서 군대를 철수시키며 막시밀리안 황제를 돈도 무기도 없이 내버려둔다. 막시밀리안 황제는 곧 체포되고, 6월 19일에 두 장군과 함께 처형된다.

에두아르 마네, 〈막시밀리안 황제의 처형
(L'Exécution de l'empereur Maximillien)〉
(1867~1868년)

악의 평범성

이 사건에 대해 알게 되었을 때, 에두아르 마네는 막시밀리안을 그토록 비극적인 운명으로 몰아넣은 나폴레옹 3세의 무책임한 처사에 충격을 받는다. 마네는 고야의 〈5월 3일〉에 영감을 받아 처형 장면을 거대한 작품으로 남기기로 결심한다. 고야는 총살된 마드리드 시민들을 순교자로 탈바꿈시키고 전체적으로 비극적인 분위기를 감돌게 했지만(17쪽 참조), 마네의 그림은 거창한 역사화라기보다는 일상의 한 장면을 그린 간결하고 담담한 보고서 같다. 맑고 조용한 하늘 아래 병사들이 마치 단순한 사격 훈련을 하는 것처럼 무덤덤하게 총을 잡고 있다. 장군 한 명이 쓰러진 첫 사격에는 눈길조차 주지 않은 채 한 병사가 태연하게 총을 장전하고 있다. 마네는 우리에게 아무런 감정도 내비치지 않고 자신의 일을 하는 평범한 사람들을 보여준다. 이처럼 평범한 사람의 얼굴에서 잔인함이 드러날 때가 어쩌면 가장 무서운 순간일 것이다.

피의 일주일

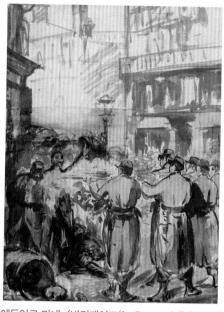

1870년 일어난 프로이센–프랑스 전쟁(보불 전쟁) 동안 길고 고통스러운 공격에 시달리던 파리 시민들은 1871년 3월 18일 자발적으로 봉기한다. 아돌프 티에르 정부는 베르사유로 피신하고, 시민들은 공동 정부인 '파리 코뮌 (Commune de Paris)'를 수립하고 사회민주주의 공화국을 만들고자 한다. 4월 2일부터 '베르사유' 군은 공격을 시작하고 5월 21일에 파리로 들어간다. '피의 일주일'의 시작이었다. 5월 28일까지 코뮌주의자 2만 5000명이 바리케이드에서 살해되거나 즉결 총살당한다.

에두아르 마네, 〈바리케이드(La Barricade)〉(1871년)

태양과 죽음

마네는 파리 코뮌 기간 동안에는 파리에 없었고 '피의 일주일' 직후에 돌아갔다. 그는 이 수채화에서 〈막시밀리안 황제의 처형〉에서처럼 얼굴 없는 학살자들을 마주한 희생자들을 묘사한다.

막시밀리앵 뤼스는 13세였을 때 파리 코뮌 진압을 눈앞에서 목격했다. 그 기억은 평생 남았고, 그는 훗날 파리 코뮌의 유산을 이어가자고 주장하는 무정부주의자들의 편에 서서 자신이 기억하는 '피의 일주일'의 희생자들을 순교자처럼 묘사한 그림을 그린다. 파리 코뮌 30년 후, 뤼스는 10여 편의 연작을 그리는데 여기에 소개한 작품이 가장 유명하다. 무너진 바리케이드 근처에 시신 몇 구가 널브러져 있는데, 텅 빈 거리에 서 있는 건물들은 한껏 밝고 환

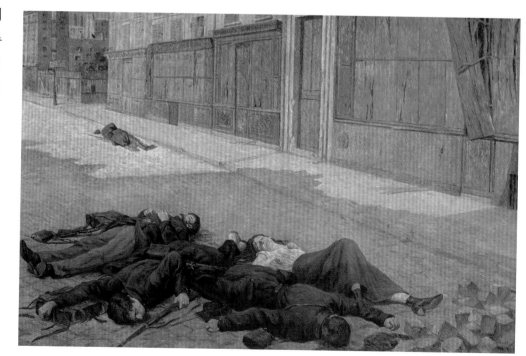

한 색깔이다. 거의 비현실적인 조용한 분위기에서 코뮌주의자들의 죽음은 부조리하고 용납할 수 없는 일처럼 느껴진다.

막시밀리앵 뤼스, 〈1871년 파리의 어느 거리 (Une rue de Paris en 1871)〉(1903-1905년)

1889년 3월 31일

파리에 300미터 높이의
탑이 서다!

1889년 파리 만국박람회에 선보이기 위해 세워진 에펠 탑은 당시 전 세계에서 가장 높은 건축물이 된다. 에펠 탑의 철골 구조는 산업 혁명을 향한 찬가다. 하지만 이 거대한 구조물은 많은 예술가들과 작가들의 분노를 불러일으킨다. 그들은 에펠 탑이 파리의 풍경을 망친다고 비난을 퍼붓는다. 꼭대기에서 숱한 과학 실험이 이루어지면서 에펠 탑의 평판이 점차 좋아 지기 시작한다. 그러다 마침내 에펠 탑은 파리의 상징이 되고, 1960년대부터는 세계에서 가장 많은 사람들이 방문하는 관광 지의 자리를 지키고 있다.

에펠 탑

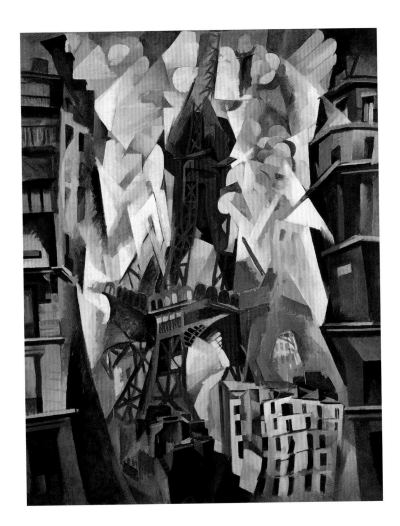

로베르 들로네,
〈샹드마르스, 붉은 탑(Champ de Mars, la Tour rouge)〉 (1911년)

에펠 탑이 무너질까?

300미터 높이의 에펠 탑은 새로운 장르의 아름다움 을 보여주었고 근대성의 상징이 되었다. 이런 에펠 탑 에 경탄해 마지않는 화가들도 있었다. 로베르 들로네 는 아마 에펠 탑에 가장 열광한 화가일 것이다. 1911년 그는 에펠 탑을 입체주의(큐비즘)적인 구조물로 변화 시킨 그림을 그린다. 대담한 붓질로 원근법을 해체하 고 참신한 구도로 천편일률적인 오스망식 건물들 사 이에 파묻힌 듯 보이는 에펠 탑을 표현했다. 붉은색과 회색을 대비하여 에펠 탑과 다른 건물들의 차이를 부 각했다. 파리에서 가장 큰 건축물이 흔들리는 인상을 주는 뒤틀린 구조물이 된다. 에펠 탑이 해체 위기에 처 한 시기에, 들로네는 에펠 탑의 취약성을 강조하며 진 심으로 경의를 표한다. 또한 에펠 탑은 예술 작품이 라고 강조한다.

비행기로 영국 해협을 횡단하다

1909년 영국 일간지 《데일리 메일(Daily Mail)》은 비행기를 타고 최초로 영국 해협을 횡단하는 사람에게 1000파운드의 상금을 주겠다고 공표한다. 최초의 동력 비행은 1903년에 겨우 성공했지만 사람들은 벌써 초창기 비행사들의 도전과 용기에 열광하고 있었다. 수많은 실패 끝에 1909년 7월 25일, 프랑스인 루이 블레리오가 37분의 비행 끝에 칼레와 도버 사이의 영국 해협을 최초로 횡단하는 데 성공한다.

로베르 들로네, 〈블레리오에게 바치는 경의(Hommage à Blériot)〉(1913~1914년)

기계의 승리

근대성에 늘 촉각을 곤두세우고 있던 로베르 들로네는 영국 해협을 횡단하고 위풍당당하게 고국에 돌아온 블레리오를 보고 그를 위해 그림을 그려야겠다고 결심한다. 들로네의 작품은 블레리오의 도전만큼이나 전위적이다. 제목과는 달리 그림 속에서 블레리오의 모습은 찾아볼 수 없다. 들로네가 표현하고 싶었던 것은 기계와 근대성의 승리다. 마그마처럼 분출하는 현란한 색채로 가득 찬 그림 중앙에 블레리오 11호의 프로펠러가 보이고 위쪽으로 비행기 두 대가 있다. 에펠 탑은 기술의 쾌거를 나타낸다. 다양한 색으로 겹겹이 그린 동그라미는 마치 움직이는 것처럼 보이며 항공의 역동적인 발전을 상징한다. 비행의 선구자에게 경의를 표하면서 들로네는 인간이 하늘과 속도의 새로운 차원으로 들어갔음을 표현한다.

제1차 세계대전

1914년 8월 1일 프랑스의 종탑들에서 조종이 울린다. 제1차 세계대전이 시작된 것이다. 다음 날 각 관공서의 게시판 앞에는 총동원령을 알리는 게시물이 붙는다. 징집된 남성들은 의연하고 용감하게 국방의 의무를 받아들인다. 전쟁이 독일의 공격에 대한 당연한 반격이라고 확신했기 때문이다. 또한 1870년 알자스와 모젤 지방을 병합한 독일에게 복수할 수 있는 좋은 기회이기도 했다. 다들 전쟁이 길어야 몇 달 후면 끝날 것이라고 생각한다. 기술의 진보와 유럽 국가들의 산업 발달로 인류가 그때까지 경험해보지 못한 학살을 목격하게 될 거라고 생각한 사람은 아무도 없다.

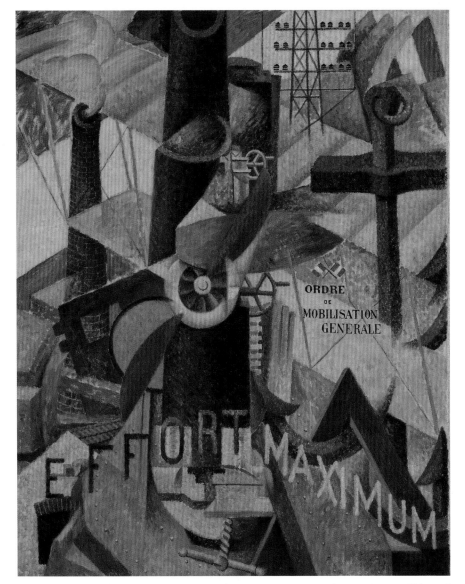

지노 세베리니, 〈'전쟁'이라는 개념의 조형적 합성(Synthèse plastique de l'idée de 《Guerre》)〉(1915년)

과거에 대한 전쟁

이탈리아 출신으로 파리에 정착한 화가 지노 세베리니는 국적 때문에 징집을 피할 수 있었다. 하지만 전쟁 발발 후 초기 몇 달 동안 총동원령을 지지하는 연작 그림을 그린다.

지노 세베리니는 1909년 작가 필리포 톰마소 마리네티가 시작한 미래주의 운동의 일원이었다. 마리네티는 전쟁을 "세상에서 유일한 위생학"이라고 치켜세운다. 그가 생각하기에 전쟁은 여러 전통을 끝내고, 과거를 깨끗이 없애 기술적인 진보, 속도, 강렬한 감각이 지배하는 새로운 세상을 만드는 가장 좋은 방법이었던 것이다.

〈'전쟁'이라는 개념의 조형적 합성〉에서 세베리니는 대포, 날개, 프로펠러, 배의 닻, 전봇대, 공장 굴뚝 등 근대 세계의 기계들을 찬양한다. 이제 병사들의 용기와 영웅적인 행동보다는 산업의 창조물들이 전쟁의 승리를 보장해준다. 세베리니는 전쟁을 묘사하지 않고, 미래의 세계를 내놓기 직전인 광적인 공장과도 같은 '현대전'이라는 개념을 묘사한다.

> "그렇다, 전쟁이다!
> 너무 느리게 죽는 그대들에 대한
> 그리고 우리 길을 가로막는
> 모든 죽음에 대한!"
> (F. T. 마리네티)

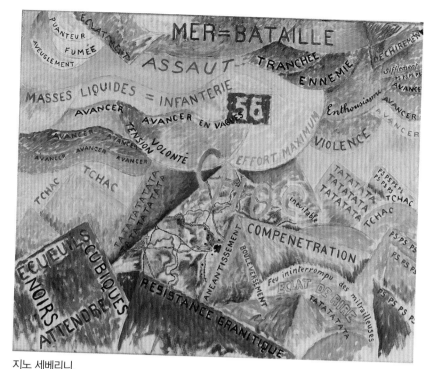

지노 세베리니,
〈바다＝전쟁(자유로운 말과 형태)(Mer＝Bataille (Mots en liberté et formes))〉(1914년)

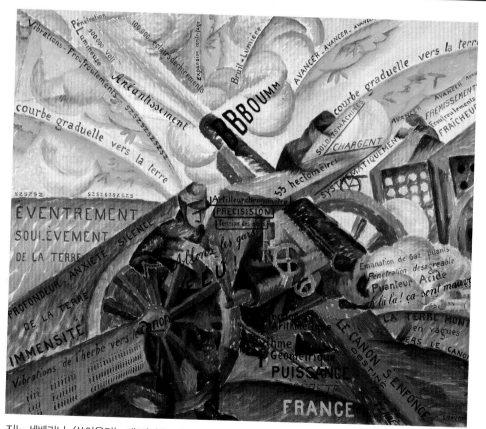

지노 세베리니, 〈쏘아올리는 대포(자유로운 말과 형태)(Canon en action (Mots en liberté et formes))〉
(1914-1915년) © Adagp, Paris, 2012

세베리니의 다른 그림들은 마리네티가 주장한 '자유로운 말(parole in liberta)' 이론에 따라 글자의 유희를 보여준다. 아폴리네르의 '칼리그람(calligramme, 시구의 배열이 도형을 이루어 시의 대상을 시각적으로 보여주는 상형시)'도 떠오른다. 〈바다＝전쟁〉에서 바다 표면에 이는 파도와 비슷한 추상적인 형태로 전쟁의 대립을 그려낸다. 위쪽의 구부러지고 물결치는 형태는 공격에 나선 군대들의 움직임을 의미한다. 아래쪽의 각진 형태는 적군의 저항을 표현한다. 〈쏘아올리는 대포〉에서 단어는 움직임, 대포알의 궤적을 강조할 뿐만 아니라 소음, 냄새, 생각, 감정 등 형태와 색깔의 유쾌한 혼란 속에서 동시에 폭발하는 다양한 감각들을 암시한다. 이러한 기동전의 이미지는 전쟁이 발발하고 얼마 지나지 않아서 그려진 것인데 현실은 딴판으로 흘러간다. 미래는 미래주의자가 상상한 것과는 완전히 다른 방식으로 다가온다.

1914년 11월 24일 플랑드르 전투가 끝나면서 참호전이 시작되다

제1차 세계대전은 기동전으로 시작한다. 9월 초 독일 군은 파리에서 25킬로미터 떨어진 곳에 도착하지만 마른 전투에 패해서 후퇴한다. 양측 군대는 북해에 다가가기 위해 바쁘게 움직이고, 플랑드르 전투로 '바다로 가는 경주'에 마침표를 찍는다. 이제 양측 군대는 정면으로 대치하면서 벨기에에서 스위스까지 경쟁적으로 참호를 파기 시작한다.

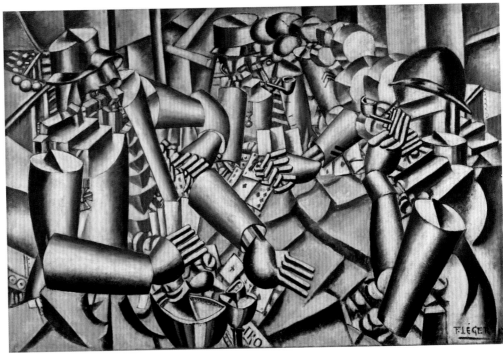

"전쟁보다 입체주의적인 것은 없다. 전쟁은 당신을 깨끗하게 자르고, 병사를 여러 조각으로 나눠서 사방으로 보내니까."

(페르낭 레제)

페르낭 레제, 〈카드놀이를 하는 병사들(La Partie de cartes)〉(1917년)

영웅인가 로봇인가?

1917년 7월까지 아르곤과 베르됭의 전선에서 복무한 페르낭 레제는 참호 생활로 가장 많이 알려진 프랑스 화가다. 추위, 진창, 더러움, 수면 부족, 공습의 공포에 시달리며 참호에서 지내다가 귀환한 후 레제는 〈카드놀이를 하는 병사들〉을 그린다. 이 그림은 레제가 전쟁을 직접 언급한 몇 안 되는 작품 중 하나다. 참호 안에서 병사들이 파이프 담배를 피우며 카드놀이를 하고 있다. 해체된 원통 모양의 몸은 대포의 포신을 떠올리게 하며, 전쟁이 그들을 아무런 생각 없이 군대의 규율에 복종하는 로봇으로 변화시킨 듯하다. 하지만 전투 현장이 아니라 일상의 한때를 선택해 밝은 색깔로 그림으로써 레제는 견딜 수 없는 현실에서 탈출하고자 하는 인간들을 보여주고 있다. 아무렇지 않은 듯 일상적인 활동을 하면서 병사들은 재앙의 한가운데에서도 한 조각 인간성을 지키려고 애쓰는 것 같다.

베르됭 전투

1916년 2월 21일 독일군은 베르됭을 향해 대규모 공격을 감행한다. 독일군은 단 며칠 만에 베르됭에서 5킬로미터 떨어진 두오몽 요새에 도착하지만, 그 이상 앞으로 나갈 수 없었다. 10개월에 걸친 죽음의 전투 끝에 독일군은 결국 처음 있던 자리로 되돌아간다. 베르됭 전투는 끔찍한 상황에서 독일군의 공격에 저항한 영웅적인 프랑스 병사들의 상징이기도 하지만 전쟁의 부조리를 고스란히 보여주기도 한다. 프랑스군 16만 3000명과 독일군 14만 3000명이 목숨을 잃었지만 그들의 희생은 전쟁의 대세에 아무런 영향을 주지 못했다.

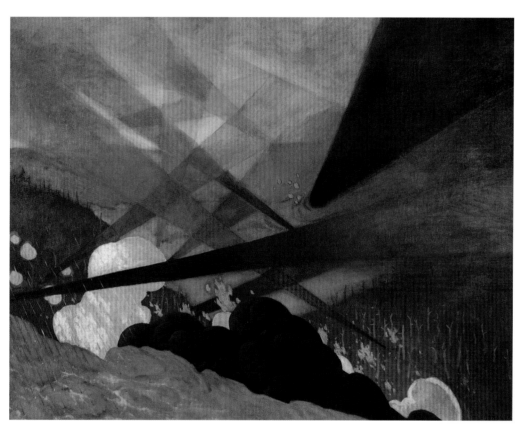

펠릭스 발로통, 〈베르됭, 검은색, 파란색, 빨간색으로 처참한 대지와 구름처럼 피어오르는 가스를 묘사한 전쟁 그림
(Verdun, tableau de guerre interprété, projections colorées noires, bleues et rouges, terrains dévastés, nuées de gaz)〉(1917년)

추상적인 전쟁

1916년 11월, 정부는 화가 몇 명(피에르 보나르, 모리스 드니, 에두아르 뷔야르, 펠릭스 발로통)이 전장에 동행할 수 있도록 허가해준다. 그 경험을 바탕으로 그린 그림들이 1917년 10월 뤽상부르 미술관에 전시된다. 대부분 폐허가 된 풍경이나 전선 뒤편 병사들의 생활을 그렸지만 발로통의 이 그림만큼은 예외로 전쟁 그 자체를 직시하려 했다. 불타고 있는 언덕 위 하늘에 빛줄기들이 이리저리 뒤엉켜 있는데, 조명탄 혹은 대포 사격을 묘사한 것이다. 병사들과 무기들은 참호 안에 있어서 보이지 않고, 양쪽 전선 사이에는 검게 탄 나무둥치들이 빼곡한 숲과 황무지만 있다. 적과 아군의 중간 지역을 '무인 지대(no man's land)'라고 부른다. 발로통은 베르됭 전투의 민낯을 그렸다. 병사 수십만 명이 목숨을 잃었지만 이제 전쟁의 진정한 주역은 추상적이고 기하학적인 힘, 바로 현대전에서 사용되는 각종 무기가 된 것이다.

1917년 11월 7일

러시아에서 볼셰비키가
권력을 장악하다

러시아
혁 명

1917년 러시아 제국은 여전히 차르가 거의 모든 권력을 쥔 전제 군주 체제다. 그러나 전쟁이 수 세기 동안 지속되어온 이 낡은 체제를 뒤흔든다. 2월과 10월(그레고리력으로는 3월과 11월), 두 번의 혁명이 일어나 3월에 니콜라이 2세 황제가 물러나고 11월에 볼셰비키가 권력을 장악한다. 볼셰비키는 "모든 권력은 소비에트로"라고 주장하는데, '소비에트'는 혁명이 진행되는 동안 자발적으로 형성된 노동자, 군인, 농민 들의 대표자 회의를 말한다. 하지만 적군(볼셰비키)과 백군(왕정복고 지지 세력) 사이에 이어진 내전은 공산당 독재에 기반을 둔 완전히 다른 정치 체제를 낳는다.

― 적군과 백군 ―

1917년 혁명이 일어나기 전 여러 해 동안 러시아는 진정한 예술적 혁명의 장이었다. 전위파(아방가르드, Avant-garde)들은 교육받은 엘리트뿐만 아니라 모든 사람이 이해할 수 있는 새롭고 보편적인 언어를 만들어내고 싶어 했다. 카지미르 말레비치를 비롯한 몇몇 화가들은 가장 단순한 기하학적 형태만을 사용해서 그림을 그렸다.

엘 리시츠키, 〈적색 쐐기로 백색을 공격하라
(Клином красным бей белых!)〉(1919~1920년)

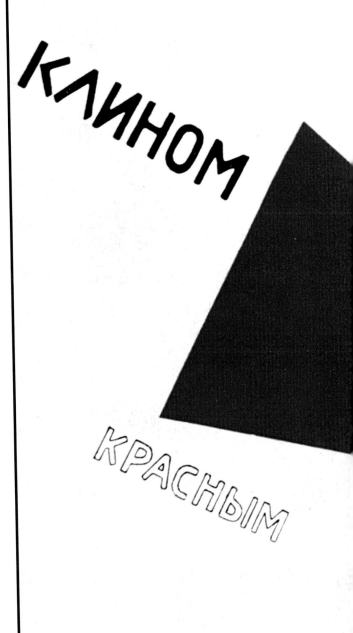

말레비치의 제자였던 엘 리시츠키는 이 급진적인 선택에 대해 이렇게 설명한다.

"가장 모호하지 않고, 가장 직접적으로 식별할 수 있는 형태는 기하학적 형태. 사각형을 원으로, 원을 삼각형으로 혼동하는 사람은 아무도 없다."

말레비치에게 그것은 물질적인 현실과는 아무런 상관이 없는 영적인 에너지를 표현하는 추상 미술의 한 형태다. 하지만 리시츠키의 그림이 보여주듯, 이 언어로 정치적인 메시지를 전할 수 있고 아주 구체적인 사건들을 이야기할 수 있다.

1919년 러시아는 적군과 백군이 맞서 싸우는 내전의 소용돌이에 휩싸여 있었다. 적군은 1918년 트로츠키가 창설했고, 백군은 차르를 지지하는 옛 장군들이 지휘했다. 그림에서 양쪽 진영은 정반대의 특징을 지닌 두 가지 도형, 무기력한 원과 역동적인 삼각형으로 묘사된다. 상황은 훨씬 복잡했지만 기하학적인 형태는 모호함이 전혀 없는 명쾌한 관점을 제시한다. 메시지는 분명하다. 어느 편에 설 것인지 선택하라!

같은 시대에 활동한 보리스 쿠스토디예프는 붉은색이 주를 이루는 좀 더 전통적인 정치 선전물을 그린다. 이 작품은 군중이 운집한 모스크바의 거리 위로 어마어마하게 큰 인물이 거대하고 기다란 깃발을 흔들며 가는 모습을 묘사했다. 쿠스토디예프는 볼셰비키가 러시아 인민을 보호하고 이끌어주는 모습을 표현하고 싶어 했지만, 이 거인은 위협적이고 앞에 있는 것들을 모조리 밟아버릴 것 같다. 의도하진 않았지만 이 그림은 러시아 혁명의 운명과 유일 정당이 모든 권력을 손에 쥘 것임을 예고하고 있다.

보리스 쿠스토디예프, 〈볼셰비키(большевики)〉(1920년)

1918년 11월 11일 정전 협정으로 제1차 세계대전이 막을 내리다

독일의 패배

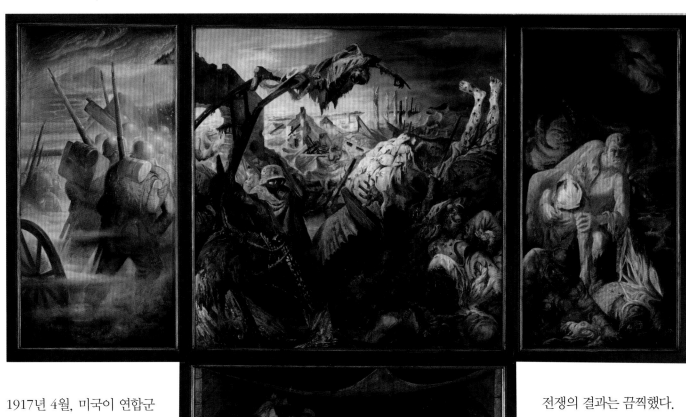

1917년 4월, 미국이 연합군의 편에 서서 전쟁에 참전한다. 대규모의 미군이 유럽에 상륙하기 전인 1918년 봄, 독일은 총공세를 펼친다. 하지만 잇따른 공격 실패로 독일의 패색은 짙어만 간다. 결국 11월 11일, 정전 협정이 조인되고 제1차 세계대전이 막을 내린다.

전쟁의 결과는 끔찍했다. 1000만 명이 죽고, 800만 명이 다치고, 유럽은 폐허가 되었다. 1919년 베르사유에서 조인된 평화 조약으로 독일은 영토를 상실하고 막대한 배상금을 물어야 했다. 독일 내에서는 이 조약이 '강제 조약'이라는 불만이 팽배하고, 이러한 여론은 제2차 세계대전의 불씨가 된다.

오토 딕스, 〈전쟁(Der Krieg)〉(1929~1932년)

전쟁에서 또 다른 전쟁으로

독일 화가인 오토 딕스는 자원입대하여 1914년 8월부터 프랑스 샹파뉴, 아르투아, 솜 지방에서 전투에 참여했고 폴란드로 옮겼다가 전쟁이 끝날 때까지 러시아에 있었다. 수류탄 파편에 맞아 부상을 입고 훈장도 여러 번 받았다. 열정에 불타서 입대했지만 전장을 경험하고 나니 환상은 곧 사라졌다. 딕스는 전쟁이 인간의 가장 야만적인 본능이 풀려나는 '악마의 짓거리'라고 생각했다.

많은 퇴역 군인들처럼 딕스도 전쟁 후유증으로 계속 고통 받는다. 전쟁이 끝나고 여러 해가 흘렀지만 폐허가 된 풍경과 파괴된 집들 사이를 기어서 건너가야 하는 꿈을 꾼다. 강박적으로 떠오르는 그 이미지에 딕스는 매혹과 혐오감을 동시에 느낀다. 그에게 있어 그림은 속내를 모두 털어놓는 수단이다.

1929년, 딕스는 르네상스 시대의 제단화의 형식을 취한 유명한 〈전쟁〉 3부작을 그리기 시작한다. 16세기에 마티아스 그뤼네발트가 그린 이젠하임 제단화에서 영감을 받았는데, 그 제단화는 특히 중간 패널에 십자가 책형이 처참하게 묘사되어 있다. 딕스의 그림에서 그리스도의 순교는 인류 전체의 죽음으로 대체된다. 연이은 폭격으로 황폐해진 풍경 속에 무너진 집 몇 채와 까맣게 탄 나무, 썩어가는 시체 더미가 있다. 얼굴에 방독면을 뒤집어쓴 남자가 모든 희망이 사라진 세상에서 폐허를 응시하고 있다. 그는 종말을 맞은 인류 중에 살아남은 최후의 생존자처럼 보인다.

오토 딕스는 전쟁의 참상을 가장 사실적이고 세세하게 묘사한 당대의 유일한 화가였다. 정전 협정이 조인되고 10년이 넘게 지난 후, 나치주의가 기세를 올리며 유럽이 새로운 전화에 휩싸일 기미가 보인다. 그 시점에 그린 이 3부작 그림에서 딕스는 동시대인들에게 전쟁의 현실을 다시금 되새기길 촉구한다.

> "전쟁은 끔찍하지만 숭고한 것이었다. 나는 무슨 일이 있어도 그곳에 있어야 했다. 인간이 거의 아무것도 모른 채, 그런 통제할 수 없는 상태에 처해 있는 모습을 눈으로 확인해야 했다."
> (오토 딕스)

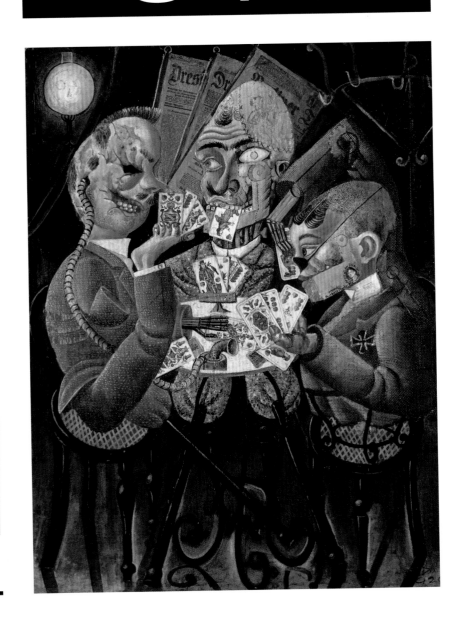

게오르게 그로스, 〈흐린 날(Grauer Tag)〉(1920년)

바이마르 공화국

전쟁이 끝나기 직전 독일에서는 제국주의 체제를 무너뜨리는 혁명이 시작되고 1918년 11월 9일 공화국이 선포된다. 막시밀리안 폰 바덴 제국 총리는 사회민주당의 프리드리히 에베르트에게 자리를 넘겨주었고, 에베르트는 서구식 민주주의 체제를 출범시키고 싶어 한다. 한편, 사회민주당의 극좌파 성향 당원들은 스파르타쿠스단을 조직하여 소비에트를 모델로 한 노동자 평의회에 권력을 주자는 혁명을 이어간다. 에베르트는 군대를 동원해 스파르타쿠스단의 혁명을 유혈 진압한다. 혼란스러운 베를린에서 멀리 떨어진 바이마르에서 제헌 의회를 선출하는 선거가 열리고, 1919년 8월 11일 새로운 헌법이 선포된다.

오토 딕스,
〈카드놀이를 하는 사람들(Die Skatspieler)〉(1920년)

꼭두각시들과 상이군인들

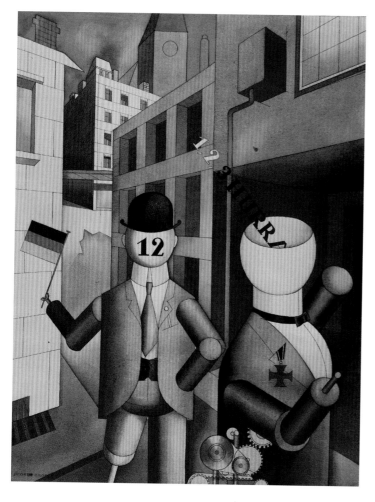

바이마르 공화국은 패전 직후 아주 어려운 상황에서 탄생한다. 병사 수백만 명이 전장에서 병들고, 부상당하고, 장애를 입은 채 돌아왔다. 거리마다 상이군인들이 넘쳐났고, 이들을 어둡고 절망적인 분위기로 그린 그림들도 많다. 오토 딕스는 다양한 기계 보철구를 낀 기괴한 형상들을 그린다. 게오르게 그로스는 잘 먹어서 투실투실한 부르주아와 가난에 찌든 상이군인을 갈라놓는 무관심의 벽을 그린다. 전쟁으로 파괴된 세상에서 화가들은 더는 아름다운 것을 그리려 하지 않고, 추함과 시대의 불의를 그려낸다.

같은 시기에 그로스는 얼굴 없는 자동인형을 그리기도 한다. 이들은 인간성의 흔적조차 찾아볼 수 없는 '공화주의자 자동인형'들로, "만세"를 외치고 바이마르 헌법에서 채택한 새 독일 국기를 흔들며 새로운 체제를 지지한다. 그들의 몸짓과 말은 인공적으로 보여서, 전쟁이 그들의 팔과 다리 하나씩과 더불어 뇌까지 빼앗아간 것 같다.

그로스는 스파르타쿠스단의 혁명을 지지하고 독일 공산당에 가입하기도 한다. 그는 바이마르 공화국이 반드시 실패할 것이라고 생각한다. 진정한 사회 혁명을 이루는 대신 군대, 제국의 관료들과 결탁했기 때문이다.

그로스가 〈일식〉을 그릴 때 1차 세계대전 때 독일군을 이끈 힌덴부르크 장군이 대통령으로 선출된다. 그림 속에서 힌덴부르크 대통령은 머리 없는 공무원들에게 자신의 명령을 받아 적게 하고 있다. 하지만 대통령에게 정책을 결정하도록 하는 사람은 군수 산업의 경영자다. 정책의 결과는 그 뒤의 배경에서 볼 수 있다. 눈가리개를 한 당나귀는 앞으로 닥쳐올 재앙을 까맣게 모르는 독일 국민을 의미한다.

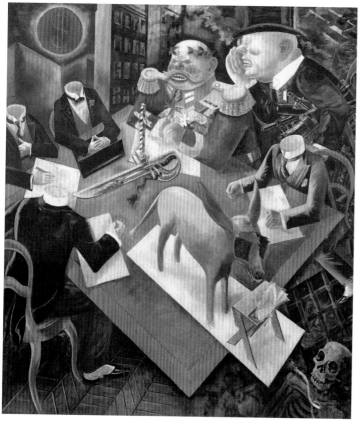

게오르게 그로스, 〈공화주의자 자동인형들(Republikanische Automaten)〉(1920년)

게오르게 그로스, 〈일식(Sonnenfinsternis)〉(1926년)

무솔리니의 파시즘 권력을 잡다

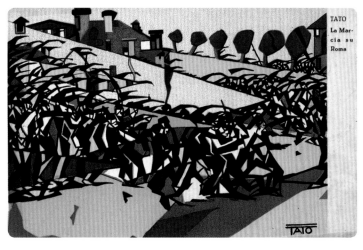

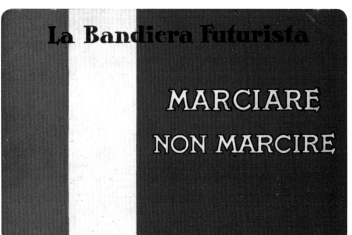

La Bandiera Futurista

MARCIARE NON MARCIRE

전쟁이 끝난 후 이탈리아에서는 파업과 공장 점거 농성이 줄줄이 이어진다. 1919년 베니토 무솔리니는 '파시 디 콤바티멘토(Fasci di Combattimento, 전투단)'를 결성하고, '검은 셔츠'라는 별칭으로 불린 단원들은 대자본가들의 후원을 받아 좌파 세력과 노동조합을 탄압하는 폭력 활동을 벌인다. 1921년 무솔리니는 국가파시스트당을 만든다. 의회 내에서 소수파였던 그는 무력을 행사하여 권력을 쥐기로 결심한다. 1922년 10월 27일 '검은 셔츠' 30만 명이 로마를 향해 진군을 시작한다. 이 파시스트 행동단은 쉽게 제압될 수도 있었지만, 국왕 비토리오 에마누엘레 3세는 무솔리니가 새로운 내각을 구성하고 질서를 회복해주기를 바란다. 그리고 몇 년 만에 유일 정당과 '일 두체(Il Duce, 수령)'에 대한 충성에 기반을 두고 공포정치를 일삼는 파시스트 독재 체제가 자리 잡는다.

타토(구글리엘모 산소니), 〈로마 진군(La Marcia su Roma)〉, 우편엽서(1922년)
〈미래주의 깃발(La Bandiera Futurista)〉, 우편엽서(1922년)

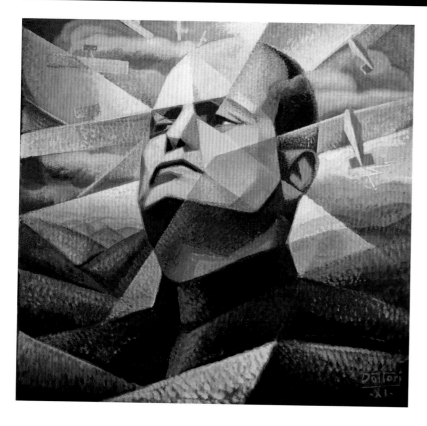

로마 진군 시기에 많은 미래주의자들이 검은 셔츠단의 편에 서 있었다. 사실 파시즘과 미래주의는 많은 점에서 비슷했다. 행동, 폭력, 전쟁, 국가를 숭배하고, 본능을 찬양하고 의심을 거부했다. 의회민주주의를 혐오하는 점도 같았다. 미래주의를 창시한 마리네티는 무솔리니의 친구였고 미래주의 운동을 파시스트의 공식 예술로 만들고 싶어 했다.

40쪽에 실린 두 장의 우편엽서는 1922년에 만들어졌다. 하나는 타토의 작품 〈로마 진군〉을 복제한 것인데, 검은 셔츠단의 활기와 공격성을 찬양하고 있다. 다른 하나는 1915년 미래주의자들이 착안한 비대칭적인 이탈리아 국기를 보여준다. 가장 많은 면적을 차지하는 붉은색은 행동, 운동, 과거와의 단절을 상징한다. 붉은 부분에 커다랗게 적힌 미래주의자들의 표어인 "나가자, 그리고 부패하지 말자(Marciare non marcire)."는 나중에 파시스트들의 표어가 된다.

그러나 권력을 쥔 무솔리니는 과거를 끝내기는커녕 고대 로마 시대에 기반을 둔 독재 정치를 시작한다. '일 두체(Il Duce)'는 새로운 카이사르가 되고 싶어 했다. 그리하여 미래주의자들은 권력의 주변부로 밀려나게 된다. 그들에게 과거는 이탈리아를 거대한 박물관으로 만들고 미래를 향해 나가는 걸 방해하는 무거운 짐이었기 때문이다.

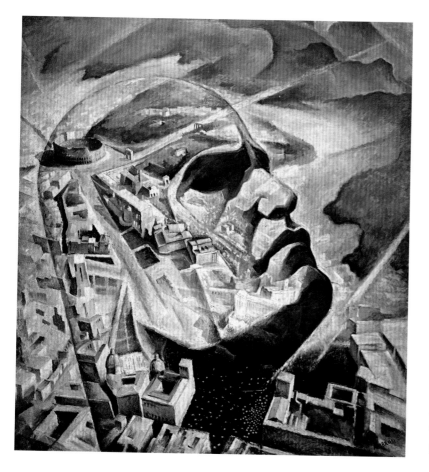

1930년대에 무솔리니는 현대적인 항공 기술 개발에 많은 투자를 했고 이탈리아 공군은 1937년 게르니카 공습에 나서게 된다. 이를 계기로 미래주의자들은 비행을 하며 느끼게 되는 감각에 기반을 둔 '항공 회화'라는 새로운 장르를 만들어낸다. 또한 그들은 풍경 위에 살아 있는 신처럼 군림하며 하늘에서 내려다보는 '일 두체'를 그린 초상화들을 그린다. 알프레도 암브로시의 그림에서 무솔리니의 옆얼굴이 로마 시내 위를 떠다니는데, 시내에는 도시적인 신식 건물들도 있지만 콜로세움 같은 고대 유적들도 있다. 이처럼 이탈리아의 미래 모습은 영광스러운 과거가 연장된 것처럼 그려진다. 급진적이고 근본적인 변화를 바라는 미래주의자들의 생각과는 완전히 다른 모습이다.

제라르도 도토리, 〈일 두체의 초상(Ritratto di Mussolini)〉(1933년)
알프레도 암브로시, 〈배경에 로마의 전경이 있는 베니토 무솔리니의 초상화(Aeroritratto di Benito Mussolini aviatore)〉(1930년)

대공황 미국을 덮치다

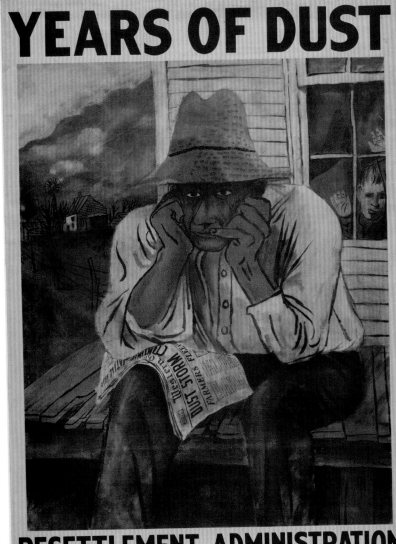

벤 샨, 〈먼지의 세월(Years of dust)〉, 포스터(1937년)

1920년대 미국의 경제는 유례없는 호황을 누린다. 그런 상황에서 돈 없는 서민들도 부자가 되고 싶다는 희망에 부풀어 빚을 내 주식을 산다. 하지만 1929년 4월 24일 주가가 갑자기 폭락한다. 대공황의 시작이다. 공포에 질린 사람들은 막무가내로 주식을 내다 팔기 시작하고, 결국 며칠 만에 금융 시스템이 무너지고 경제 전체가 주저앉는다.

뉴욕에서 시카고까지 기업가들이 자살을 하고, 실업률이 치솟고 빈곤한 사람들이 늘어난다. 이런 현상은 미처 손을 쓸 새도 없이 전 세계로 확산된다. 루스벨트 정부의 노력에도 미국은 1930년대 내내 경기 침체에서 완전히 벗어나지 못한다.

아메리칸 드림의 이면

벤 샨은 버려진 농장, 텅 빈 공장, 일이 없는 농민들을 그리는 화가였다. 샨은 대공황을 정면으로 바라보고 작품에 묘사한 드문 미국 화가 중 하나다. 그는 사진작가 도로시아 랭, 워커 에번스를 비롯한 12명의 예술가들과 함께 1935년부터 농장안전운영단(FSA, Farm Security Administration)〉에 소속되어 미국 전역을 돌아다니며 경제 위기가 농장 일꾼들과 농촌의 소상인들에게 어떤 영향을 끼쳤는지 증언하는 일을 했다. 농장안전운영단은 대공황의 피해를 입은 농민들을 돕기

벤 샨, 〈농부들(Farmers)〉(1935년경)

위해 설립된 기관으로, 상황의 심각성을 여론에 환기하고 정부 정책을 홍보하는 임무를 맡고 있었다.

그림에 붙인 제목과 포스터에 적어넣은 메시지를 보면 벤 샨의 그림은 사실적이고 사회적임을 알 수 있다. 작품 대부분은 어쩔 수 없이 일손을 놓게 된 사람들의 어려운 상황을 보여준다. 〈먼지의 세월〉이라는 포스터에서 샨은 1930년대 내내 계속된 경제 위기와 더불어 환경 재앙도 다룬다. 가뭄과 집약 농업으로 인한 토양 침식 때문에 거대한 먼지 폭풍이 발생해 대평원 지역의 작황에 커다란 피해를 입혔고 농민들의 빈곤은 더욱 심해졌다.

같은 시기에 도로시아 랭이 찍은 사진들처럼, 벤 샨이 그린 사람들은 의연해 보이지만 굳은 얼굴에는 낙담과 체념이 어려 있다. 현장에서 바로 크로키를 한 것 같고, 그림 속 인물들의 성격을 고스란히 보여주는 듯 붓 터치가 투박하고 생동감이 넘친다. 현실 참여적인 샨의 그림들은 화려한 네온사인과 할리우드 스타들처럼 미국의 현대성을 주로 보여주는 이미지들에 가린 아메리칸드림의 이면을 드러낸다.

벤 샨, 〈실업(Unemployment)〉(1935년경)

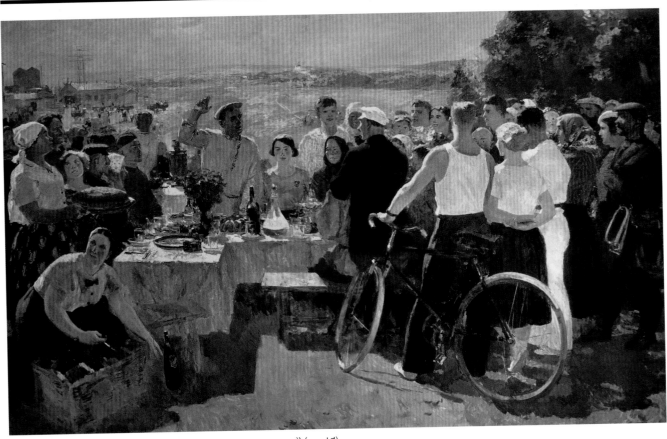

알렉산드르 게라시모프, 〈콜호스의 축제(Колхозный праздник)〉 (1937년)

소련의 농업 집단화

1917년 러시아 혁명 이후 볼셰비키는 토지를 국유화해 소프 호스(sovkhoz, 국영 농장)를 만들어 농민들에게 임금을 주는 한편, 콜호스(kolkhoz, 집단 농장)를 조직하도록 독려한다. 이 사회주의적인 농업 경영 형태는 10년이 지나도록 거의 정착되지 않는다. 그리하여 1928년부터 소비에트 농민들을 강제하는 조치들이 취해지기 시작한다. 1929년 스탈린이 '대전환'을 선포한 이후 농업 집단화에 속도가 붙고 강제로 시행된다. 정부는 수확된 농산물을 낮은 가격에 사들이고 도시에 비싸게 되판다. 그렇게 해서 얻는 수익으로 소련의 공업화 자금을 댄다. 집단화에 저항하는 농민들의 운동은 조직적이고 폭력적으로 진압한다. 처형, 추방, 굶주림으로 1930년대에 농민 수백만 명이 목숨을 잃는다.

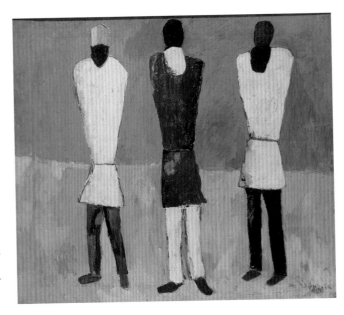

카지미르 말레비치, 〈농민(Peasants)〉 (1928년경)

공포에 맞서

1930년대에 스탈린은 농민들뿐만 아니라 예술가들을 포함해 사회 전체를 잔인하게 억압하는 공포 정치를 펼친다. 새로운 예술 창작 방법으로 사회주의적 사실주의가 권장되고 1934년 공식적으로 채택된다. 사회주의적 사실주의란 이름과는 달리 사실을 있는 그대로 보여주는 것이 아니라 이상적인 공산주의 사회가 어때야 하는지를 그려내는 창작 방식이다. 소련의 농촌들은 혼란과 빈곤에서 빠져 있는데도 콜호스는 풍요로움, 삶의 기쁨, 동지애가 넘치는 장소로 묘사된다.

정치 선전으로 전락한 미술에 맞서는 전위파 화가들은 반동으로 몰려 고초를 겪는다. 1930년 9월, 카지미르 말레비치는 감옥에 수감되고 강압적인 심문을 받는다. 감옥에서 나온 후에는 일도 없고 수입도 끊긴다.

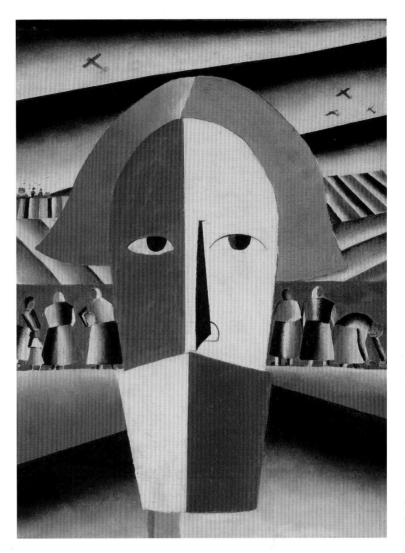

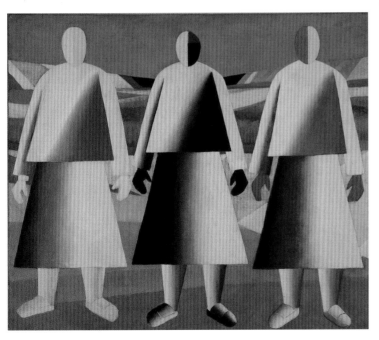

카지미르 말레비치, 〈밭의 소녀들(Girls in the field)〉(1928~1929년경)
카지미르 말레비치, 〈농부의 두상(Peasant's head)〉(1928~1929년경)

말레비치는 1910년대에 추상 미술을 처음으로 시작한 화가 중 한 명이다. 하지만 1928년부터 현실이 다시 그의 작품들 속에 등장한다. 말레비치가 그린 그림들은 농촌의 상황을 보여주지만 사회주의적 사실주의와는 거리가 멀다. 인물들은 얼굴 없는 마네킹 같고 팔이 없기도 한데, 농업 집단화 때문에 입은 피해를 묘사한 것이다. 하지만 조용하고 정적인 기하학적인 형태, 경쾌한 원색은 조화롭고 균형적인 인상을 준다. 수염 난 농부의 얼굴은 전통적인 러시아의 성상(聖像)에 묘사된 예수의 모습을 떠올리게 하며 무척 차분하고 단호해 보인다. 밭에는 일하는 여인들이 있고 잿빛 하늘을 나는 비행기들은 마을에 닥칠 위험을 예고한다. 농부는 위협에 저항할 준비가 되어 있고 공포와 억압을 온몸으로 거부한다.

히틀러의 나치즘 권력을 잡다

존 하트필드, 〈십자가가 충분히 무겁지 않았다
(The cross was not heavy enough)〉(1933년)

1929년의 경제 위기로 독일 경제도 심각한 타격을 입는다. 치솟는 실업률 앞에서 정부는 속수무책이고 설상가상으로 의회 체제는 다수파가 없어서 마비 상태. 이런 상황을 틈타 아돌프 히틀러의 국가사회주의당이 1932년 선거에서 37%의 득표율로 다수당이 된다.

1933년 1월 30일, 힌덴부르크 대통령이 히틀러를 수상에 임명한다. 그로부터 두 달 후인 3월 선거에서 나치당은 절대다수를 차지하지는 못하지만, 다른 우파당들이 히틀러에게 전권을 주는 데 찬성표를 던진다. 바이마르 공화국이 막을 내리고 나치 독재가 시작된다.

"사진을 무기처럼 사용하라!"
(존 하트필드, 1929년)

몽타주와 데몽타주

바이마르 공화국 초기부터 예술가들은 새로운 체제에 대한 비관적인 시각을 드러냈다(38쪽 참조). 베를린에서는 다다이즘 예술가들이 전후 몇 년 동안 만연한 폭력과 혼란을 콜라주(collage)와 포토몽타주(photomontage)로 표현했다. '다다의 기획자'라는 별명으로 불렸던 존 하트필드는 다다이즘 운동이 끝난 후에도 이 기법을 계속해서 발전시킨다. 독일공산당의 당원이던 하트필드는 공산주의 성향의 잡지 《AIZ(Arbeiter Illustrierte Zeitung, 노동자들의 삽화 신문)》에 포토몽타주를 실었다. 이 신문은 50만 부까지 배포되다가 나치에게 금지당하고 프라하에서 발간을 이어나갔다. 하트필드는 다다이즘의 콜라주 기법을 반파시스트 선전물에 사용하기로 하고 대중이 이해하기 쉽도록 단순하고 충격적인 이미지를 내놓는다. 46쪽의 몽타주 작품은 1933년 7월, 히틀러가 가톨릭과 개신교를 합쳐서 나치 정부의 관리를 받는 단일 교회를 만든 사건에서 착안한 것이다. 잘 알려진 상징들을 이용해 나치즘의 현실을 사람들에게 알리고 있다.

빅토르 브라우네르, 〈히틀러(Hitler)〉(1934년)
후베르트 란칭어, 〈기수(Der Bannerträger)〉(1934~1936년경)

빅토르 브라우네르는 저항의 뜻으로 권력자 히틀러를 머리에 여러 가지 물건이 박혀서 일그러진 얼굴로 묘사한다(위 그림). 누군가에게 고통을 주기 위해 그를 닮은 인형에 바늘들을 꽂아넣는 부두교의 의식이 떠오른다. 히틀러는 브라우네르의 상상력에 난도질당하지만 후베르트 란칭어의 그림 속에서는 불굴의 전사처럼 묘사된다(옆 그림). 제2차 세계대전이 끝나고, 어떤 미국 병사가 브라우네르와 똑같은 생각을 한다. 란칭어의 그림을 보자마자 총통의 얼굴에 총검을 찔러 넣은 것이다.

47

인민전선

페르낭 레제, 〈캠핑하는 사람(Le Campeur)〉(1954년)

분열되어 있던 프랑스 좌파는 1932년부터 하나로 뭉치기로 한다. 그리하여 사회당, 공산당, 급진당은 인민전선이라는 이름을 내걸고 연합을 결성한다. 인민전선이 1936년 5월 3일 총선에서 승리하자 파장이 일파만파로 커진다. 상류층은 혁명이 일어날까 봐 불안에 떤 반면, 노동자들은 기쁨을 표현하고 여러 가지 요구를 관철하기 위해 시위를 시작한다. 레옹 블룸이 이끄는 새로운 내각은 혁명을 거부하지만 공장들을 국유화하고, 근로 시간을 주당 40시간으로 단축하고, 최초로 유급 휴가를 도입하는 등 굵직굵직한 사회 경제 개혁을 시작한다.

페르낭 레제, 〈농촌의 일부분(La Partie de campagne)〉(1953년)

휴가 혁명

페르낭 레제는 좌파와 공산당 성향의 전위파 화가였다. 1945년에 공산당에 가입하여 당원으로 활동하기도 했다. 1930년대부터 소비에트 미술과 거대한 벽화에 영향을 받아 현실 참여적인 그림을 그리고 파리 지역의 여러 공장에 가서 예술에 대한 강의를 했다.

레제가 그린 그림들의 주제는 이러한 사회적인 관심을 반영한다. 전쟁 후에 나온 이 세 작품은 인민전선 정부가 이룬 주요 업적이지만 1950년대 초가 되어서야 비로소 실

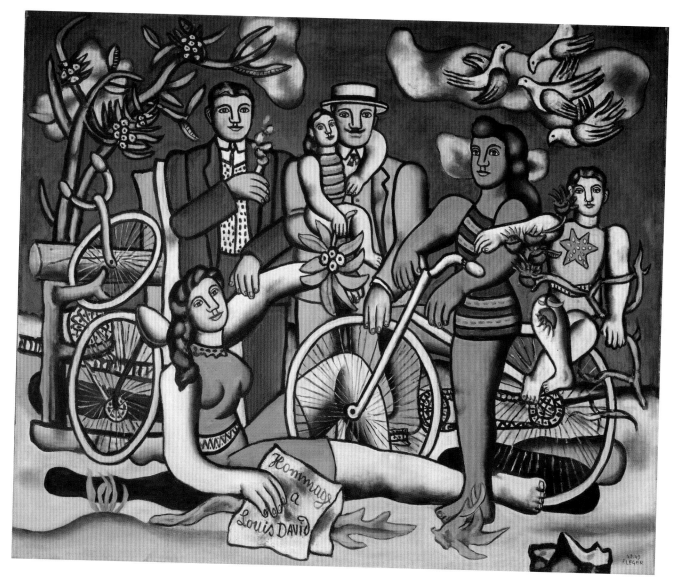

현되기 시작한 휴가에 관한 그림이다. 캠핑, 자전거, 해수욕, 공놀이, 물가에서 즐기는 소풍 등 여가를 보내기에 안성맞춤인 활동들이 묘사되어 있다. 인물들의 부드러운 눈빛과 느긋한 태도는 휴식, 고요함, 조화를 보여준다. 몸과 마음을 피곤하게 하는 일터에서 멀리 떨어져서, 노동자들이 마침내 가족끼리 자유 시간을 즐기고 '삶의 기쁨'을 누릴 수 있게 되었다!

페르낭 레제, 〈여가, 루이 다비드에게 보내는 경의(Les Loisirs, hommage à Louis David)〉(1948~1949년)

레제의 〈여가〉 속 인물 중 하나는 자크 루이 다비드에게 경의를 표하고 있다. 맨 앞쪽에 앉은 여자의 나른한 자세, 늘어뜨린 팔, 손에 쥔 종이는 〈마라의 죽음〉(11쪽 참조)을 참고하고 있다. 다비드는 프랑스 혁명과 제국에서 벌어진 극적인 사건을 그리는 화가로 유명했다. 레제는 다비드를 무척 좋아했다. 하지만 레제는 널뛰듯이 요동치는 역사에서 한 순간이나마 탈출하는 데 성공한 소박한 사람들을 그렸다. 그들이야말로 현대 사회의 새로운 영웅들인 것이다.

에스파냐 내전

1936년 2월, 좌파 연합인 인민전선이 에스파냐 총선에서 승리하자 금방이라도 혁명이 날 것 같은 긴장감에 휩싸인다. 그리하여 곧 독재자가 될 프란시스코 프랑코를 비롯한 몇몇 우파 장군들이 새로운 정부를 전복할 모의를 한다. 7월 17일 쿠데타가 일어나자 노조 운동가, 노동자, 농민 들은 즉시 무기를 잡고 반격에 나선다. 카탈루냐 지방을 비롯한 일부 지역에서는 특히 반발이 거세 프랑코주의자들의 시도가 실패로 돌아간다. 이렇게 내전이 시작되고 각 진영은 외국 열강의 군사적 지원을 받는다. 나치 독일과 파시스트 이탈리아는 우파인 국가주의자의 편에 서고, 소련은 공화주의자의 편에 선다. 또한 공화주의자들을 지원하기 위해 세계 곳곳에서 의용군 수십만 명이 몰려든다.

초현실적인 악몽

에스파냐 카탈루냐 출신의 초현실주의 화가인 살바도르 달리와 후안 미로는 정치적으로는 서로 반대 입장이었지만, 내전에 대해서는 저마다 환각적이고 종말적인 해석을 보여주었다.

자기중심적이고 도발적이던 달리는 공화주의자들에게 적대적이고 독재자들에게 열광하면서도 어떤 방식으로든 정치 참여는 거부한다. 하지만 그는 내전에 깊은 영향을 받는다. 특히 절친한 친구였던 작가 페데리코 가르시아 로르카가 프랑코주의자들에게 살해당하자 달리는 내전을 식인 행

살바도르 달리, 〈삶은 콩으로 만든 부드러운 구조물—내전의 전조(Soft construction with boiled bean—Premonition of civil war)〉(1936년)
호안 미로, 〈낡은 구두가 있는 정물(Still life with old shoe)〉(1937년)

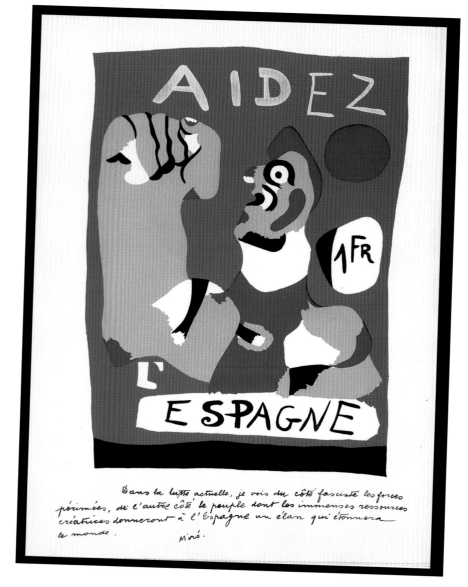

Dans la lutte actuelle, je vois du côté fasciste les forces périmées, de l'autre côté le peuple dont les immenses ressources créatrices donneront à l'Espagne un élan qui étonnera le monde.

Miró.

위의 현장이라고 생각한다. 그는 〈내전의 전조〉에서 잘린 사지가 서로를 밟고 움켜쥐는 괴물 같은 몸뚱어리를 그려, 나라가 그 자신과 싸우고 스스로를 파괴하는 모습을 표현한다.

> **"이제 더는 고고한 척 숨어 있을 상아탑이 없다."**
> (호안 미로, 1939년)

반면 미로는 예술가들이 고고한 척 상아탑에 숨어 있을 것이 아니라 나와서 입장을 분명히 밝혀야 한다고 생각한다. 그는 서슴지 않고 행동에 나서고 에스파냐 공화국을 후원하는 기금을 모으기 위한 우표 제작 계획에도 참여한다. 하지만 내전에 대한 혐오감을 가장 잘 표현한 것은 미로가 그린 한 장의 정물화(50쪽 아래 그림)다. 이글거리는 불길 같은 음산한 색깔에 젖어 있는 물건들은 갑작스럽게 타버리고 사라지는 우리의 가장 일상적인 세계를 의미한다. 사람들이 서로 죽이고 죽는 나라에서는 더는 아무것도 의미가 없다는 이야기를 하는 것 같다.

같은 시기 다른 초현실주의 화가 르네 마그리트는 작품 속에 기괴한 금속 기계들을 등장시킨다. 이상하고 위협적인 모양의 이 비행기들은 에스파냐 내전에서 가장 끔찍한 사건인 게르니카 폭격을 떠오르게 한다.

호안 미로, 〈에스파냐를 돕자(Help Spain)〉(1937년)
르네 마그리트, 〈검은 깃발(Le Drapeau noir)〉(1937년)

게르니카

에 스파냐 내전 기간 동안 나치 독일은 프랑코 정권을 지원하려고 전투기 100대와 6000명이 넘는 병사가 소속된 공군 콘도르 군단을 파견한다. 1937년 4월 26일 독일 공군은 이탈리아 공군의 지원을 받아 바스크 지방의 작은 도시 게르니카에 폭격을 퍼부어 불과 몇 시간 만에 잿더미로 만든다. 민간인밖에 없던 게르니카는 방어할 수도 없었다. 이 테러 행위는 오로지 민간인들을 최대한 많이 죽이는 것만이 목적이었고, 제2차 세계대전이 진행되는 동안 수많은 도시들이 겪게 될 운명의 예고편이었다. 게르니카에서 벌어진 학살은 전 세계인의 공분을 불러일으킨다.

공화국의 편에 선 큐비즘

1937년 1월 에스파냐 공화국은 피카소에게 파리에서 열릴 만국박람회에 출품할 작품을 의뢰한다. 예술가로서 자유를 지키던 피카소는 그런 의뢰를 받는 데 익숙하지 않았지만 상황이 워낙 예외적이었다. 공화주의자들이 내전에서 지면 에스파냐는 파시스트의 손에 넘어가게 될 터였기 때문이다. 의뢰에 어떻게 답할 것인가? 자신만의 스타일을 간직할 것인가, 프랑코주의자들의 억압을 비난하는 정치 선전물 같은 그림을 그릴 것인가? 피카소는 오랫동안 고심하며 영감을 찾다가 게르니카 폭격을 다룬 언론의 첫 보도 이미지들을 접하게 된다. 그리고 강렬한 감정에 휩싸여 몇 주 만에 20세기의 가장 유명한 역사화를 그려낸다.

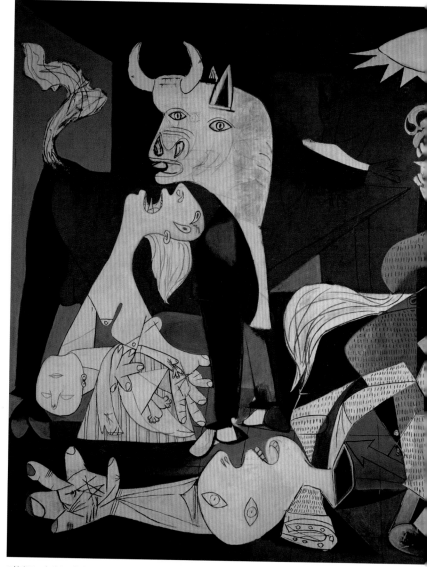

파블로 피카소, 〈게르니카(Guernica)〉(1937년)

그는 〈게르니카〉로 창작의 자유와 정치 참여를 동시에 표현하기에 이른다. 현실을 여러 가지 다른 각도에서 본 조각으로 분해하는 큐비즘의 방식으로 폭격의 결과를 보여준다. 폭발의 여파, 조각난 몸통, 혼돈의 먹잇감이 된 세상. 초현실주의자들과 마찬가지로 피카소는 사건을 있는 그대로 표현하려 하지 않고 악몽의 이미지를 부여한다. 그림 속 장면은 벽과 천장으로 막힌 공간에

"그림은 아파트를 장식하기 위한 것이 아니다. 적에 맞서는 공격 무기이자 방어 무기다." (파블로 피카소)

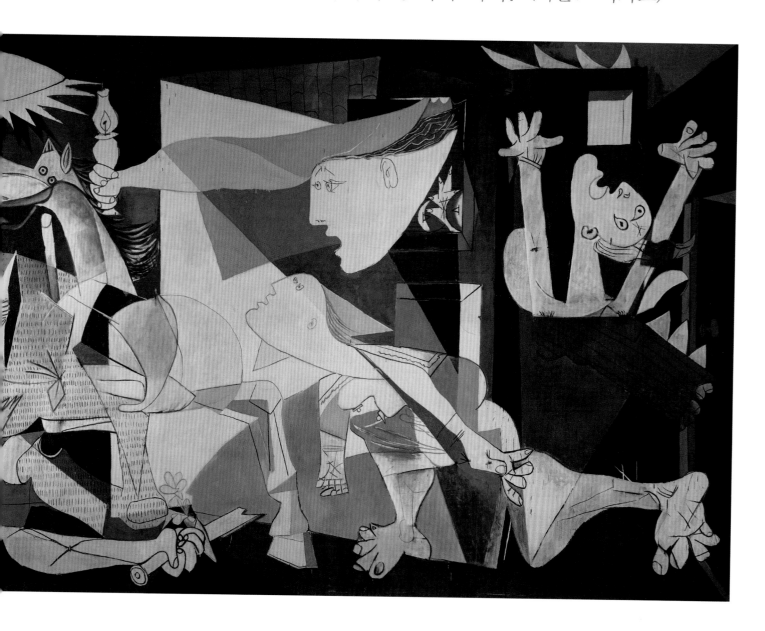

서 일어나는데, 환히 켜진 전구가 비행기에서 떨어진 폭탄을 떠오르게 한다. 황소 한 마리가 위협적인 눈빛으로 참혹한 광경을 무심히 바라본다. 죽은 아이를 품에 안은 어머니, 땅바닥에 쓰러져 있는 병사, 창에 찔린 말, 한쪽 무릎을 땅에 대고 울부짖는 여자. 두 팔을 번쩍 들어 올리고 하늘을 향해 절망적으로 소리치는 듯한 또 다른 여자가 있다. 횃불을 들고 창을 통해 안으로 불쑥 들어온 여자는 아마 이토록 비참한 세상에 한 줄기 희망의 빛을 가져온 것을 의미하는 것 같다. 에스파냐 공화국의 편에 서서 피카소는 걸작을 만들어냈다. 〈게르니카〉는 실제 사건을 넘어서서 모든 전쟁의 참상을 고발하는 상징적인 이미지가 되었다.

독일의 오스트리아 병합

히틀러는 권력을 완전히 장악하기 전에 이미 고국인 오스트리아를 병합해서 독일어를 쓰는 민족들을 통일하고자 하는 구상을 했다. 그는 1934년 처음으로 두 나라를 합치려고 시도하지만 실패하고, 1938년에 또다시 시도한다. 3월 12일, 독일국방군(베어마흐트, Wehrmacht)은 아무런 저항도 받지 않고 오스트리아에 무혈입성한다. 다음 날 히틀러는 오스트리아를 제3 제국에 병합(독일어로 안슐루스(Anschluss))한다고 선언한다. 오스트리아인들은 나치를 열렬히 환영했고, 국민 투표에서 99%가 넘는 사람들이 병합에 찬성한다.

오스카 코코슈카, 〈병합─이상한 나라의 앨리스(Anschluss – Alice im Wunderland)〉(1942년)

보고, 듣고, 말하라

나치에게 '퇴폐 화가'로 낙인찍힌 오스카 코코슈카는 1934년 체코슬로바키아에 피신했다가 1938년부터 영국으로 망명한다. 코코슈카는 자신의 고국이 나치에게 파괴되는 모습을 그린 이 작품을 영국에서 그린다. 비엔나가 불타서 무너지는 동안 세 인물이 "아무것도 보지 말고, 아무것도 듣지 말고, 아무것도 말하지 말라."라는 유명한 속담을 몸짓으로 표현한다. 남자가 눈을 가리고, 독일 병사가 입을 막고, 사제가 귀를 막고 있다. 이런 방식으로 코코슈카는 나치를 지지하는 고국 오스트리아의 국민들, 정치인들, 종교인들의 반응을 비난한다. 벌거벗은 젊은 여자가 간호사 완장을 차고 철조망 뒤에 갇혀 있다. 그녀는 관람객을 손가락으로 가리키며 어서 눈을 뜨고 행동에 나서라고 채근한다.

1938년 9월 29일

프랑스, 영국, 이탈리아의
묵인하에 히틀러가
체코슬로바키아를 분할하다

뮌헨 협정

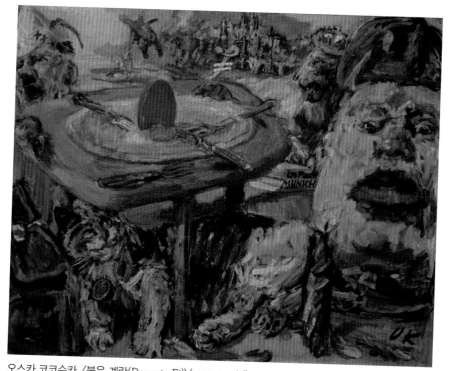

오스카 코코슈카, 〈붉은 계란(Das rote Ei)〉(1940~1941년)

오스트리아를 병합한 후 히틀러는 체코슬로바키아를 침공하기로 한다. 명분은 독일어권 주민 300만 명이 살고 있는 체코슬로바키아의 주데텐란트 지역을 병합하겠다는 것이다. 전쟁이 임박해오자 뮌헨에서 히틀러, 무솔리니, 체임벌린(영국 총리), 달라디에(프랑스 총리)가 모여 회담을 한다. 당사국인 체코슬로바키아 대표는 없다. 히틀러의 고집에 다른 나라 대표들은 나치 독일에 주데텐란트 지역을 순순히 내준다. 전쟁 위기는 넘긴 것 같지만 과연 언제까지 이 불안한 상태가 지속될 것인가?

4자 희극

체임벌린은 뮌헨 협정에 서명하면서 히틀러가 영토 확장 야심을 접을 거라 믿었다. 하지만 히틀러는 주데텐란트에 만족하지 않고 불과 몇 달 후인 1939년 3월 15일, 체코슬로바키아를 침공한다. 뮌헨 협정이 체결되자마자 프라하를 떠난 코코슈카는 〈붉은 계란〉이라는 그림으로 유럽 국가들의 어리석음과 비겁함을 비판한다. 비엔나에 이어 그림 뒤쪽에서 불타고 있는 도시는 프라하다. 히틀러와 동맹인 무솔리니의 기괴한 얼굴 옆에 영국 왕관을 쓴 사자가 나란히 앉아 있다. 사자의 꼬리는 파운드화 기호 모양으로 구부러져 있다. 탁자 밑에 있는 커다란 고양이의 머리맡에는 프랑스를 상징하는 삼색 리본이 있다. 뮌헨 회의의 네 주역이 쥐가 득실거리는 식탁에 둘러앉아 접시에 놓인 체코슬로바키아를 나누려고 하는 장면이 마치 음산한 희극을 보는 것 같다. 이 희극은 유럽과 전 세계에 닥칠 새로운 비극을 예고하고 있다.

독일에서 나치가
유대인 박해를 부추기다

수정의 밤

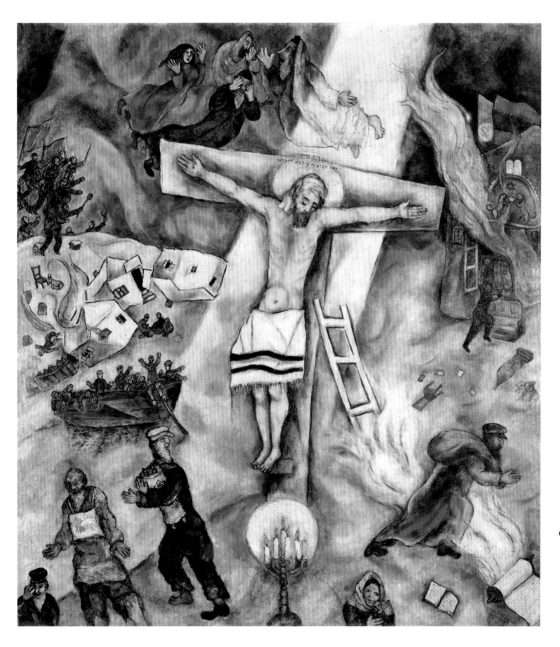

1938년 11월 7일, 파리에서 독일 외교관이 유대계 폴란드인 대학생에게 살해당하는 사건이 일어난다. 나치는 이를 핑계 삼아 독일 전역에서 유대인들에 대한 폭력 사태가 일어나도록 부추긴다. 11월 9일, 게슈타포 사령관 하인리히 뮐러는 전국의 경찰에 "가까운 시일 내에 유대인들에 반대하는 행동들, 특히 유대교 회당들에 대한 공격이 독일 전역에서 발생할 것이다."라고 알린다. 그로부터 이틀 후, 천 개가 넘는 유대교 회당이 파괴되거나 불타고, 유대인들이 운영하는 상점과 회사 7500곳이 약탈당하고, 유대인 3만 명이 수개월 동안 집단 수용소에 갇힌다. '수정의 밤'이라는 이름은 약탈이 끝난 후 깨진 유리창들을 빗댄 것이며, 이는 집단 대학살을 예고하는 사건들 중 하나다.

마르크 샤갈, 〈하얀 십자가
(La Crucifixion blanche)〉(1938년)

십자가에 못 박힌 민족

마르크 샤갈은 1938년부터 십자가에 못 박힌 예수상을 자주 그리는데, 특히 '수정의 밤'이 있었던 해에 그린 〈하얀 십자가〉가 유명하다.

전통적인 십자가 처형 장면과 달리 이 그림에서 예수는 홀로 고난을 겪지 않는다. 왼편에는 러시아에서 박해를 피해 배를 타고 탈출하는 유대인들이 있다. 그리고 오른편에는 갈색 옷을 입고 유대교 회당에 불을 지르는 나치가 있다. 약탈한 물건들이 땅에 널브러져 있고 율법서 두루마리가 불타고 있다. 중

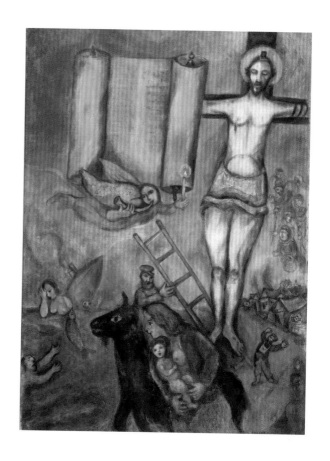

"예수는 인류, 슬픔,
유대인의 고통을
표현한 것이다."
(마르크 샤갈, 1959년)

간에 있는 예수는 유대인들의 기도용 숄인 탈리트를 허리에 두르고 있다. 예수의 발치에는 유대교 제식 때 쓰는 가지가 일곱 개인 촛대인 메노라가 있다. 하늘에서 라헬과 구약의 족장들이 유대인들의 통곡을 듣고 있다.

유대교의 상징들을 가득히 그림으로써 샤갈은 예수를 동족의 고난을 함께하는 한 사람의 유대인으로 묘사한다. 이로써 유대인에 대한 박해는 유대인이건, 기독교인이건 함께 싸워야 하는 전 인류의 고통이 된다.

그로부터 5년 후, 홀로코스트가 시작됐을 때 샤갈은 미국으로 망명해서 〈노란 십자가〉를 그린다. 뒷면에 가라앉는 배는 박해를 피해 탈출하던 루마니아 유대인 수백 명이 탄 스트루마(Struma)호가 소련 잠수함의 어뢰를 맞고 침몰한 사건을 의미한다. 유대인 난민들을 받아들이기를 꺼리는 기독교 국가들에게 경종을 울리기 위해, 샤갈은 뿔나팔(쇼파, shofar)을 부는 천사를 등장시켰다. 뿔나팔은 유대인의 전통 악기로 그 소리가 방황하는 영혼들을 옳은 길로 인도한다는 전설이 있다.

마르크 샤갈, 〈노란 십자가
(La Crucifixion jaune)〉(1943년)

제2차 세계대전

프랑스와 영국이
독일에
선전 포고를 하다

나치 독일은 에스파냐 내전 때 프랑코를 지원하고, 오스트리아를 병합하고, 체코슬로바키아를 침공했다. 1936년부터 나치의 야욕은 독일 국경을 넘어서기 시작한다. 다가올 비극을 예견하는 이런 사건들을 두고 유럽 국가들은 처음에는 미온적으로 반응하고 독일과 적당히 타협하는 정책을 취한다. 무슨 수를 써서라도 새로운 세계대전은 막고 싶었기 때문이다.

1939년 9월 1일, 독일국방군(베어마흐트, Wehrmacht)이 폴란드를 침공한다. 히틀러는 프랑스와 영국이 뮌헨 협정으로 체코슬로바키아를 침공할 때도 가만히 있었던 것처럼 이번에도 묵인할 거라고 생각한다. 그러나 9월 3일, 프랑스와 영국은 독일에 선전 포고를 한다. 제2차 세계대전이 시작된 것이다.

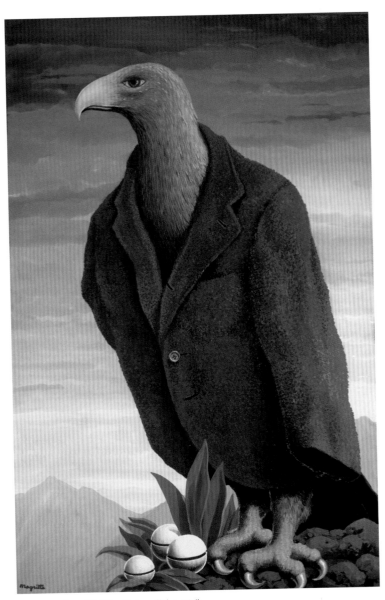

르네 마그리트, 〈현재(Le Présent)〉(1938년)

막스 에른스트, 〈집의 천사(The Fireside angel)〉(1937년)

야비한 괴물들

제2차 세계대전이 일어나기 전 몇 년 동안, 특히 에스파냐 내전이 발발한 이후에(50쪽 참조) 초현실주의 그림은 주로 악몽을 표현한다. 살바도르 달리, 르네 마그리트, 막스 에른스트의 예언적인 작품들을 보면 이상하고 불길한 생물, 잡종, 지나가는 길에 있는 모든 것을 짓이길 기세인 괴물 들을 볼 수 있다. 르네 마그리트의 작품들은 구체적인 사건을 거의 표현하지 않지만 가끔은 현실을 괴상하게 비틀어서 반영

하기도 한다. 1938년에 그린 〈현재〉는 유럽을 위협하는 나치의 난폭성을 독일의 상징인 독수리로 표현한다. 이 독수리는 높은 곳에서 버티고 앉아 금세라도 세상을 덮칠 준비가 된 것처럼 보인다. 웃옷을 걸쳐서 교양 있는 인간인 것처럼 보이며 대화하고 협상할 수 있을 것 같지만 착각일 뿐이다. 유럽 국가들도 그 사실을 곧 알게 될 것이다. 독일의 극작가 베르톨트 브레히트는 나치즘을 '괴물'이라 표현한다. 근사하게 차려입은 옷 속에 바로 그 괴물이 도사리고 있다. 땅바닥에 놓인 쇠구슬들은 또 다른 사악한 괴물이 막 태어나려고 하는 알처럼 보인다.

막스 에른스트의 〈집의 천사〉 역시 '괴물'을 보여준다. 에른스트는 "세상에서 벌어지게 될 사건에 대한 인상"을 표현하고자 했다. 알에서 막 빠져나와서 아직 눈을 뜨지 못한 듯 눈을 감고 있는 새의 머리를 갖고 있는 이 괴물은 아주 먼 선사 시대에서 튀어나온 듯하다. 마치 유구한 역사를 지니고 있는 인류의 야만성과 폭력성이 오랜 잠을 자다가 갑작스럽게 깨어난 것만 같다. 조그만 초록 생물이 옆에서 괴물을 말리고 있지만 너무 늦었다. 〈비 온 후 유럽〉은 폭력의 광풍이 지나간 결과를 보여준다. 홍수로 모든 것이 쓸려가 희망이 사라져 버린 황폐한 광경이다.

막스 에른스트, 〈비 온 후 유럽(Europe after the rain)〉(1940~1942년)

홀로코스트

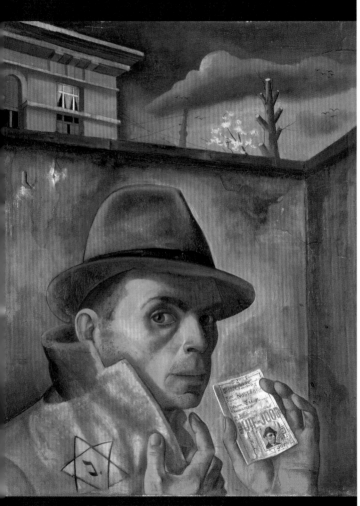

펠릭스 누스바움, 〈유대인 증명서를 쥔 자화상
(Selbstbildnis mit Judenpass)〉(1943년경)

1942년 1월 20일

나치 수뇌부가
베를린 교외 반제에서
회의를 열고
유대인들을 말살하기로 결정하다

나치는 독일이 겪는 모든 불행이 유대인 탓이라고 주장하고, 유대인을 '열등' 인종이라고 여기는 반유대주의를 내세운다. 히틀러가 권력을 잡자마자 독일의 유대인들은 차별과 폭력에 시달리기 시작한다. 1939년 폴란드 침공 이후 폴란드의 유대인들은 게토에 나뉘어 수용되어 영양실조와 전염병으로 죽어간다. 1941년 6월 소련을 침공한 이후에는 나치 특별행동부대(아인자츠그루펜, Einsatzgruppen)에게 100만 명이 넘는 유대인들이 살해당한다. 나치가 점령한 모든 나라에서 유대인들을 체계적으로 말살하는 정책이 시행된다. 1942년 1월 20일 반제 회의에서 유대인 절멸을 공식화한 '최종적 해결' 방안이 결정된다. 이제 유대인들은 동유럽에 있는 집단 수용소로 이송돼 강제 노동을 하고 가스실에서 죽음을 맞게 된다. '쇼아(히브리어로 '재앙'을 의미)'라고도 하는 홀로코스트(유대인 집단 학살)로 유대인 500~600만 명이 목숨을 잃는데, 이는 유럽 전체 유대인 인구의 3분의 2에 해당한다.

죽음의 승리

홀로코스트를 그린 화가는 거의 없다. 집단 수용소에서 살아 돌아온 이가 거의 없기도 했고, 수백만 명이 넘는 사람들을 가스실로 몰아넣어 죽이는 공장식 처형이라는 극도로 끔찍한 발상을 예술 작품으로 남길 생각을 감히 할 수 없었기 때문이다.

집단 수용소를 증언한 그림은 거의 없지만 화가들도 반유대주의의 희생자였고, 강제 이송에서 탈출해 몰래 살아가거나 망명하기도 했다. 몇몇 화가들은 이런 경험을 작품에 반영했다.

독일 화가 펠릭스 누스바움이 그런 경우다. 히틀러가 권력을 잡은 후

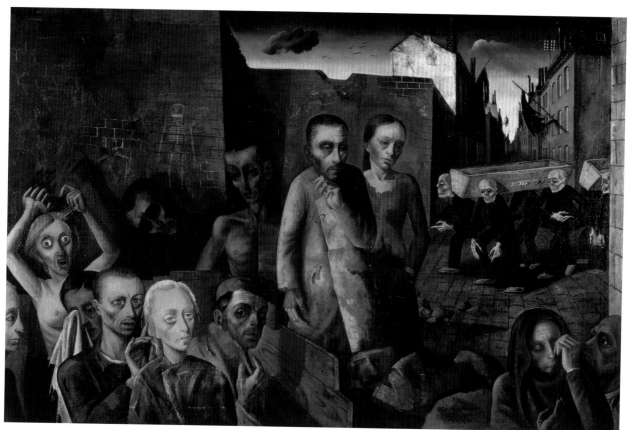

펠릭스 누스바움, 〈저주받은 사람들(The Damned)〉(1943~1944년)

누스바움은 이탈리아, 프랑스에서 도피 생활을 하다가 1935년부터는 벨기에에서 망명 생활을 한다. 1940년 5월, 독일군이 벨기에를 침공하자 누스바움은 브뤼셀에서 벨기에 당국에 체포되어 '적성 외국인'으로 페르피냥 근처의 생시프리앵 수용소에 감금된다. 그러나 그는 가까스로 탈출하여 브뤼셀로 돌아가서 몰래 숨어서 도피 생활을 한다.

그때 그린 그림이 〈유대인 증명서를 쥔 자화상〉이다. 누스바움은 이 그림에서 쫓기는 남자의 불안감과 갇힌 느낌을 표현하고 있다. 나치의 강요로 외투에 꿰매 붙인 노란 별과 증명서에 찍힌 도장을 관람객에게 보여주고 있지만, 눈빛에는 자신을 '유대인'이라고 멸시하는 이들에 맞서는 개인으로서의 위엄이 서려 있다.

누스바움의 〈저주받은 사람들〉에는 재앙에서 살아남은 유일한 이들처럼 보이는 12명의 사람들이 거리에 모여 있다. 검은 옷을 입은 해골들이 관을 운반하고, 건물의 창에는 검은 깃발들이 걸려 있다. 이는 중세에 흑사병에 감염된 집에서 내거는 표식이다. 14세기 유럽에 흑사병이 창궐하며 '죽음의 무도'라는 주제가 생겨났는데, 누스바움이 그린 〈죽음의 승리〉(62~63쪽 참조)에서 이를 볼 수 있다. 폐허 더미에서 해골들이 음악을 연주하면서 춤을 추고 있고 찡그린 얼굴을 그려 넣은 연들이 하늘을 날고 있다. 땅바닥에 널브러진 부서진 물건들은 예술(팔레트, 악보, 타자기, 영화 필름 릴, 찢어진 캔버스, 조각상 파편)과 기술(전화기, 전구, 자동차, 자전거, 나침반, 세계 지도)을 떠올리게 한다. 이곳은 유럽 문명의 폐허다. 수 세기에 걸친 진보, 창조, 발견도 인류가 지금껏 겪어보지 못한 야만성이 등장하는 것을 막지 못했다. 페이지가 뜯겨나간 수첩은 화가가 1944년 4월 18일에 그림을 완성했음을 알려준다. 그로부터 두 달 후, 누스바움은 아내와 함께 독일군에게 체포되어 아우슈비츠 수용소로 강제 이송되었고 가스실에서 생을 마감했다.

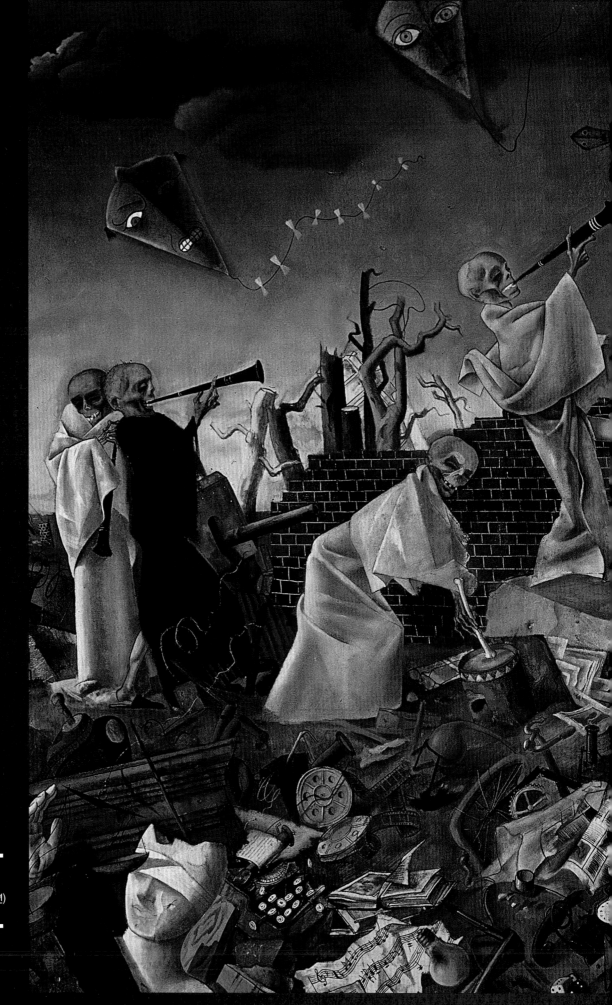

펠릭스 누스바움,
〈죽음의 승리(Triumph des Todes)〉(1944년)

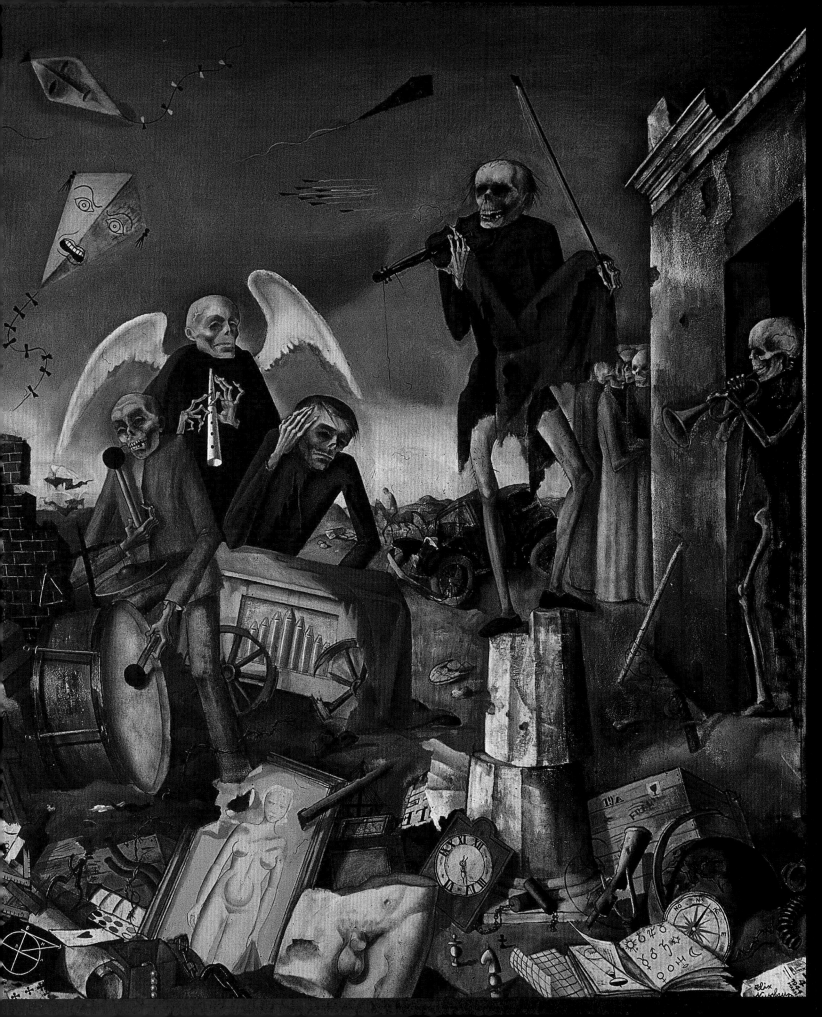

히틀러의 자살

1944년 6월 6일, 연합군이 노르망디에 상륙하고 소련군이 서쪽에서 진군한다. 1945년 1월부터 베를린의 벙커에서 생활하던 히틀러는 항복하기를 거부하고 비밀 신무기로 상황을 뒤집을 수 있을 거라고 믿지만 패배는 점점 현실이 되어간다. 1945년 4월 30일, 소련군이 베를린으로 입성하자 히틀러는 동거하던 에바 브라운과 함께 자살한다. 5월 8일 정전 협정이 체결된다.

게오르게 그로스, 〈카인 혹은 지옥에 간 히틀러 (Cain or Hitler in Hell)〉(1944-1945년)

전쟁이 끝나다

바이마르 공화국에서 나치즘이 대두하는 상황을 작품 속에서 표현한 이후, 게오르게 그로스는 히틀러가 권력을 잡기 바로 전에 미국으로 이주했다. 그로스는 미국에서 1942년부터 히틀러의 운명을 예견한 이 작품을 그리기 시작했다. 멀리에서 불타고 있는 도시가 지옥을 연상시키는 불그스름한 빛을 화면 가득 비추고 있다. 히틀러는 카인의 모습으로 표현되었다. 카인은 구약 성서에 나오는 아담과 하와의 아들이며 동생 아벨을 죽임으로써 인류 역사상 최초의 살인자가 된 인물이다. 히틀러의 옆쪽에 아벨의 시신이 피를 흘리며 누워 있고 수많은 작은 해골들이 묻혀 있던 구덩이에서 나오고 있다. 나치의 희생자들이 살인자에게 복수하기 위해 되살아난 것이다. 끔찍하고 기괴한 광경이 펼쳐지는 가운데 히틀러는 앉아서 이마를 훔치고 있다. 마치 이제 더는 눈속임을 할 수 없으며, 끝이 머지않았음을 아는 늙고 지친 배우 같다.

핵의 위협

미국이 히로시마에
첫 원자 폭탄을 떨어뜨리다

연합국이 독일에 승리한 후에도 일본은 여전히 전쟁 중이다. 그리하여 미국은 방금 개발을 마친 신무기인 원자 폭탄을 사용하기로 결정한다. 1945년 8월 6일, '리틀 보이'라는 이름의 원자 폭탄이 히로시마에 투하되어 수십만 명이 목숨을 잃는다. 어마어마한 열기가 분출되면서 산 채로 불타 죽은 사람들도 있었고, 폭발의 여파로 이어지는 방사능에 피폭되어 죽은 사람들도 있었다. 8월 9일, 나가사키에 두 번째 폭탄이 투하된다. 그리고 5일 후 일본이 항복하고 제2차 세계대전도 막을 내린다.

"그들은 번호만 있을 뿐 이름은 없고
노예의 목걸이를 차고 있다.
회색 세상에 사는 회색 인간들은
공허하고 터무니없는 깃발을 따라간다.
그들에겐 과거가 없고 오로지 회색빛 현재만 있다."

(게오르게 그로스)

인류 최후의 날

히로시마에 재앙이 닥치고 4년 후, 이번에는 소련이 첫 핵 실험을 실시한다. 이제 인류는 원자 폭탄으로 세상이 종말을 맞는 제3차 세계대전의 공포 속에서 살게 되었다. 이즈음 게오르게 그로스는 여러 작품 속에 '스틱맨(stickmen, 막대기 인간)'이라는 기이한 상상의 산물을 등장시킨다. 스틱맨들은 종말을 맞은 세상을 떠돌아다니는 저주받은 존재다. 그곳은 재와 방사성 낙진으로 뒤덮인 히로시마를 떠오르게 하는 도시다. 야윈 몸과 텅 빈 눈빛이 외계인 같기도 하고 방사능에 피폭되어서 생긴 돌연변이 종 같기도 하다. 귀는 막히고, 입은 꿰매어진 이 회색 인간은 광기 어린 몸부림을 치는 것 말고는 고통을 표현할 수조차 없다. 게오르게 그로스는 인류의 역사가 기괴한 춤으로 끝나게 될 것이라는 생각을 늘 그렇듯 음울한 유머로 묘사한다.

게오르게 그로스, 〈회색 인간의 춤(The Grey man dances)〉(1949년)

한국전쟁

제2차 세계대전 후 한국은 소련과 중국의 지원을 받는 북한과, 미국의 영향력 아래 있는 남한으로 나뉘었다. 1950년 6월 25일, 북한이 남한을 공격하기로 결정하면서 극도로 참혹한 전쟁이 시작되고 양측의 지원에 나선 중국군과 미군이 격돌한다. 전쟁이 과열되면서 핵전쟁으로 확전될 뻔하다 1953년 멈춘다. 1950년에 그어진 38선을 기준으로 하는 휴전 협정이 체결되었으며 오늘날까지 평화가 완전히 정착되지 않았다.

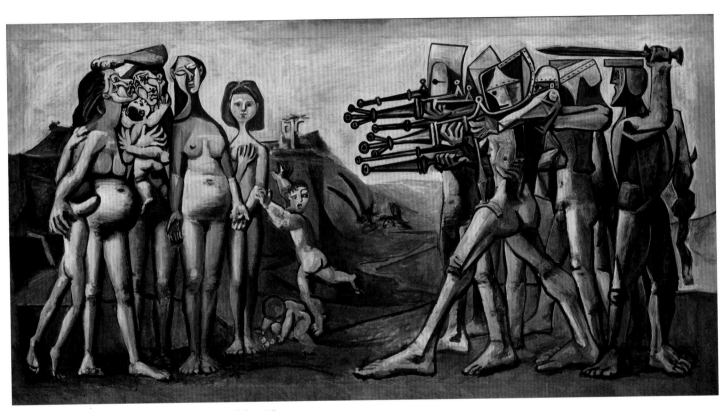

파블로 피카소, 〈한국에서의 학살(Masscre en Corée)〉(1951년)

공산주의에 봉사하는 입체주의?

피카소는 당시 언론에서 보도하던 학살 사건들을 비판할 목적으로 한국전쟁이 시작되고 6개월쯤 후에 이 작품을 그렸다. 그는 뼛속까지 평화주의자였으며, 1944년부터는 프랑스 공산당원이기도 했다. 프랑스 공산당은 소련을 열렬히 지지했기 때문에 자연히 북한을 편들었다. 하지만 〈게르니카〉를 그린 피카소는 자유롭고 독립적인 예술가로서의 위치를 지켰다. 그는 학살을 저지르는 미국 군인들을 알아보기 쉽게 사실적으로 묘사하는 대신 고야의 유명한 작품 〈1808년 5월 3일〉(17쪽 참조)의 구도를 차용해서 모호하게 그렸다.

두려움과 고통에 일그러진 얼굴을 한 비무장 민간인들이 무덤덤하게 총을 쏠 준비가 된 로봇 같은 남자들 앞에 서 있다. 그들의 뒤로 전쟁으로 황폐해진 풍경과 쓸쓸히 서 있는 건물 잔해 하나만 보인다. 이 작품은 한국전쟁을 넘어서 모든 전쟁과 폭력을 비판하고 있다. 그래서 피카소가 좀 더 명확하게 미제국주의를 비판해 주기를 바란 공산주의자들은 이 그림을 별로 탐탁해하지 않았다.

스탈린 사망

1930년대부터 스탈린은 소련에서 우상화되기 시작한다. 제2차 세계대전이 끝난 후에는 히틀러와 맞서 승리했다는 후광까지 덧입어 최고의 권력과 영예를 누린다. 스탈린은 전 세계 공산주의자들의 희망으로 떠오른다. 하지만 이들은 소련의 체제가 전체주의적이고 폭압적이라는 사실을 아직 몰랐다. 1953년 3월 5일, '인민의 작은 아버지'가 사망했다는 소식에 전 세계에서 애도의 물결이 이어진다.

독재자의 젊은 초상

파블로 피카소, 〈스탈린의 초상(Portrait de Staline)〉(1953년 3월 8일)

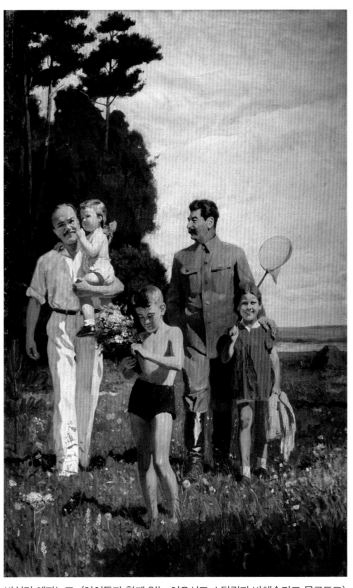

바실리 예파노프, 〈아이들과 함께 있는 이오시프 스탈린과 뱌체슬라프 몰로토프〉
(1947년)

스탈린의 사망 소식에 프랑스 작가 루이 아라공은 피카소에게 공산당 문화 주간지인 《프랑스의 편지(Les Lettres françaises)》에 실을 그림을 부탁한다. 공산주의자들의 우상인 스탈린의 얼굴을 평소에 하던 대로 입체주의적인 방식으로 해체해서 그리면 조직원들이 충격을 받을 터였다. 벌거벗고 구름 위에 선 고대 영웅의 모습으로 그릴 생각도 단념했다. 이렇게 고심했지만 스탈린의 초상화는 '사회주의적 사실주의'와는 무척 거리가 멀었다. 소련의 선전물은 말년의 스탈린을 다정하고 너그러운 눈빛으로 아이들에게 둘러싸여 있는 할아버지로 묘사한다. 하지만 피카소는 1903년에 찍은 증명사진에서 영감을 받아 스탈린을 '인민의 작은 아버지'보다는 젊은 혁명가로 그려서 경의를 표하고 싶었다. 화가의 의도와는 달리 수많은 공산주의 운동가들이 이 초상화를 신성 모독으로 여긴다. 공산당의 공식 화가였던 앙드레 푸주롱은 피카소가 "전 세계 프롤레타리아가 가장 사랑하는 사람의 얼굴 그림을 보기 좋고 단순하게 그릴 능력이 없다."라고 비난한다.

미국 대통령 선거
케네디 당선

1950년대에 미국의 경제력은 절정에 이른다. 미국은 풍요롭고 자본주의가 승승장구하는 나라인 것처럼 보인다. 하지만 대다수 미국 사람들은 여전히 빈곤하게 살고, 흑인들은 극심하게 차별받는다. 게다가 미국과 소련이 대치하는 냉전 체제는 전 세계에 큰 부담이다. 이런 상황에서 1960년 11월 8일 존 피츠제럴드 케네디가 미국 대통령으로 당선된다. 정력적이고 현대적인 이미지를 풍기는 이 젊은 민주당 후보는 야심 찬 계획을 갖고 있다. 케네디는 사회 불평등을 줄이고 인종 차별을 끝내는 동시에 세계에서 미국의 지배력을 굳건히 하기를 바란다. 그의 당선으로 미국인들은 희망에 부풀어 오른다.

제임스 로젠퀴스트, 〈대통령 당선자(President elect)〉
〈준비를 위한 콜라주(preparatory collage)〉(1960~1961년)
제임스 로젠퀴스트, 〈대통령 당선자〉(1960~1961년)

이미지 충격

로버트 라우션버그, 〈반작용 I (Retroactive I)〉(1963년)

케네디 대통령은 미국에서 새로운 예술 운동인 팝 아트가 막 시작되었을 시기에 당선되었다. 팝 아트는 각종 미디어에서 전파하는 이미지를 수용하고 변조해서 새로운 이미지를 창조한다. 광고, 텔레비전, 영화, 잡지, 만화 등의 대중 미디어에는 단순하고 원색적이며 충격을 주는, 미국 소비 사회를 담아내는 작품의 소재가 무궁무진하다. 낙관적이고 미래 지향적인 젊은 대통령이라는 이미지로 미국인들의 마음을 사로잡은 케네디의 모습을 팝 아트 작가들이 앞다퉈 사용한 건 당연한 일이었다.

제임스 로젠퀴스트는 케네디가 영화배우처럼 완벽한 미소를 선보인 선거용 벽보와 함께 잡지에서 오려낸 이미지들을 나란히 놓았다. 〈준비를 위한 콜라주〉에서 그는 2미터가 넘는 높이의 커다란 판 세 개에 세 가지 이미지를 포개 그려서 새로운 의미를 부여한다. 로젠퀴스트가 바라본 케네디의 계획은 케이크 한 조각과 쉐보레 자동차 반쪽으로 요약된다. 이는 곧 모두가 소비 사회의 일원이 되게 하겠다는 광고 메시지다.

로버트 라우션버그의 콜라주가 주는 인상은 더욱 혼란스럽다. 낙하산을 멘 우주 비행사는 달에 인간을 보내겠다는 케네디의 공약을 표현한 것이지만 다른 이미지들(뒤집어진 사과 바구니)은 엉뚱하고 분간하기가 어렵다. 케네디가 암살된 후에 그린 이 작품은 그의 통치에 대한 결산처럼 보인다. 사건들이 미처 이해하거나 분석할 시간이 없는 텔레비전 화면처럼 연속적으로 나열되어 있다. 이렇게 혼란스러운 이미지 한가운데에 텔레비전 회견 중인 케네디의 사진이 있다. 단호한 태도와 관객을 향해 뻗은 검지를 보면 케네디는 자신이 상황을 통제할 능력이 있다는 인상을 주고 싶어 하는 것 같다. 진실일까, 거짓일까? 라우션버그는 이 질문에 대답하지 않고 우리에게 이미지들을 의심하라고 충고한다.

마릴린 먼로의 죽음

1950년대에 마릴린 먼로는 유례가 없을 정도로 대스타가 된다. 미국인들의 눈에 마릴린 먼로는 여성적인 관능미와 아름다움의 화신이었던 것이다. 그러나 그녀는 배우로서의 재능으로 평가받기를 바랐고, 대중이 자신을 지나치게 육감적인 이미지로만 몰고 가는 것을 괴로워했다.

"사람들이 꿈꾸는 환상의 일부가 되는 건 좋은 일이에요. 하지만 우리는 자기 모습 그대로 받아들여지길 바라잖아요. 나 자신이 하나의 상품이라고 생각하지 않아요. 하지만 많은 사람들이 날 확실히 그렇게 보죠."

1962년 8월 5일, 마릴린 먼로는 겨우 36살의 나이로 사망한 채 발견되었다. 자살이라고 단정 짓기에는 여러 가지 정황이 여전히 미심쩍다.

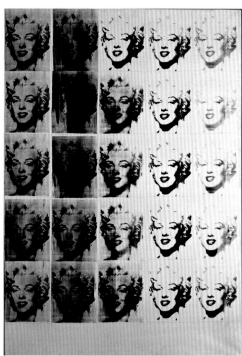

앤디 워홀, 〈마릴린 2면화(Marilyn Diptych)〉(1962년)

고정된 이미지

앤디 워홀은 마릴린 먼로의 사망 소식을 듣고 곧바로 그녀의 초상화를 제작하겠다고 결심한다. 워홀은 먼로가 1953년에 찍은 흑백 사진을 골라서 실크 스크린 화면으로 바꾼다. 실크 스크린 기술을 사용하면 대략적인 윤곽만 남아서 사진의 이미지는 단순해지고 원하는 만큼 복제된 이미지를 얻을 수 있다. 워홀은 50장의 사진을 나란히 놓았는데, 사진이 모두 똑같아 보이지만 저마다 조금씩 다르다. 어떤 사진들은 흑백으로 남겨두었고 또 어떤 사진들은 여러 가지 색깔을 입혔으며, 마치 질 나쁜 복사물처럼 눈에 띄게 불완전해 보인다. 이로써 작품은 마릴린 먼로의 죽음을 환기하며, 여배우의 얼굴은 지워지기 전에 영원히 고정되어 남는다. 또한 이 작품은 자신의 대중적인 이미지에 사로잡혀 끊임없이 그 이미지를 닮아야 하는 저주에 걸린 포로였던 마릴린 먼로의 개인적인 비극도 조명한다. 마릴린 먼로는 이 작품과 함께 현대 미술의 아이콘이 된다. 이 작품은 마릴린 먼로를 20세기의 진정한 신화로 만든 영원히 변치 않는 영화다. 워홀이 여배우에게 준 마지막 역할이다.

케네디 암살

1963년 11월 22일 케네디 대통령이 다음 해의 재선을 준비할 목적으로 텍사스의 댈러스를 방문한다. 대통령 일행이 무개차를 타고 카퍼레이드를 하던 도중 갑자기 총성 여러 발이 울리고, 대통령은 머리에 치명적인 총상을 입는다. 암살범 리 하비 오즈월드는 몇 시간 후에 체포되고 감옥으로 이송되던 중 자신도 총격을 받아 살해된다. 케네디의 죽음은 지금까지 수수께끼로 남아 있다.

이해할 수 없는 퍼즐

케네디 암살은 여러 이미지들과 더불어 미국을 충격에 빠뜨린 중대한 사건이었다. 하지만 앤디 워홀은 일정한 거리감을 두고 반응한다.

"나는 케네디가 대통령이어서 정말로 멋지다고 생각했다. 케네디는 잘생기고, 젊고, 우아했기 때문이다. 하지만 그가 죽었다는 소식이 내 마음에 크게 와 닿지는 않았다. 그보다 내가 불편했던 것은, 텔레비전과 라디오에서 사람들 저마다의 슬픔을 프로그램에 집어넣는 방식이었다."

케네디가 암살되고 5년 후, 워홀은 사건의 이미지들을 11장의 실크 스크린 연작으로 만들었다. 비극이 일어나기 몇 분 전에 영부인 재클린 케네디가 웃는 모습이 있다. 암살에 사용된 무기의 사진과 그 장점을 선전하는 광고지를 겹친 이미지, 총이 발사된 사무실의 창문을 가리키는 화살표의 이미지도 있다. 저마다 다른 색깔로 표현한 각각의 이미지를 따로 분리해서 나열하며 워홀은 전체적인 분위기를 기이한 수수께끼처럼 연출한다. 이미지들은 다시 맞추는 게 불가능한 퍼즐 조각 혹은 초 단위의 짧은 순간 동안만 사건을 밝히고 나머지 커다란 부분은 어둠 속에 내버려두는 '플래시' 같아 보인다. 마지막은 케네디의 얼굴 위에 인쇄된 영화의 클래퍼보드가 장식한다. 쇼는 끝났지만 수수께끼는 고스란히 남아 있다는 의미다.

앤디 워홀, 〈플래시─1963년 11월 22일 (Flash─November 22, 1963)〉(1968년)

베트남 전쟁

1954년 인도차이나 전쟁이 끝나고 베트남은 독립국이 되지만 국토가 남북으로 나뉘어 정치적으로 대치한다. 북베트남은 중국과 소련의 지원을 받는 호찌민의 공산주의 체제인 반면, 남베트남은 미국에 의존한다. 양측이 전쟁에 돌입하자 미국은 남베트남을 군사적으로 지원하기로 결정하고 1965년부터 베트남에 군대를 파견한다. 미국의 무리한 개입과 극도로 폭력적인 전쟁으로 유명한 베트남 전쟁은 미디어가 여론을 극명하게 갈라놓은 이미지 전쟁이기도 하다. 유럽과 미국에서는 대학생, 예술가, 지식인 들 사이에서 격렬한 반전 운동이 벌어지기도 한다.

반대편을 지지하는 — 미술 —

베트남 전쟁은 화가들의 입장도 뚜렷하게 갈라놓는다. 많은 화가들이 주저 없이 미국을 반대하는 쪽에 섰고, 북베트남의 공산주의 노선을 홍보하는 그림을 그리는 이들도 있었다. 그들은 작품이 무엇보다 효과적으로 관람객들의 의식을 고취하기를 바랐다.

피터 사울은 만화 그림체를 빌려서 극도로 폭력적인 세계를 표현한다. 〈사이공〉에서 사울은 1930년에 탄생한 섹시한 만화 캐릭터인 베티붑처럼 묘사한 베트남 여자들 옆에 코카콜라와 미 공군의 휘장처럼 미제국주의를 떠올리게 하는 상징들을 배치한다. 그림 왼쪽 하단에는 "백인 남자들이 사이공 사람들을 고문하고 강간한다."라는 문장이 쓰여 있다.

피터 사울, 〈사이공(Saigon)〉(1967년)

질 아이요는 적에게 굴욕을 주는 베트남 사람들을 주로 그린다. 아이요는 젊은 북베트남 여자의 포로가 된 미군 조종사를 찍은 유명한 사진에서 영감을 받아서 〈쌀의 전쟁〉이라는 작품을 그렸다. 작품 속 장면은 다윗과 골리앗의 싸움을 떠올리게 하는 힘의 불균형을 묘사한다. 게다가 원본 사진의 배경을 평화롭고 조용한 분위기에 젖어 있는 듯 보이는 광활한 논의 풍경으로 바꾸었다. 바로 그 배경 속에서 작품의 제목인 〈쌀의 전쟁〉이 벌어지고 있다. 코앞을 지나가는 포로에게는 눈길조차 주지 않고 베트남 농민들은 조용히 자신들의 일을 하고 있다. 그들은 전쟁이 불러온 혼란 속에서도 사람들을 먹이기 위해 '쌀의 전쟁'을 수행하는 중이다. 〈쌀의 전쟁〉은 1969년에 열린 '베트남을 위한 붉은 방' 전시회에 다른 반전 그림들과 함께 출품되었다. 아이요는 이 작품을 통해 미군은 똘똘 뭉친 베트남 사람들에게 반드시 패배할 것이라는 걸 보여주고 싶어 했다.

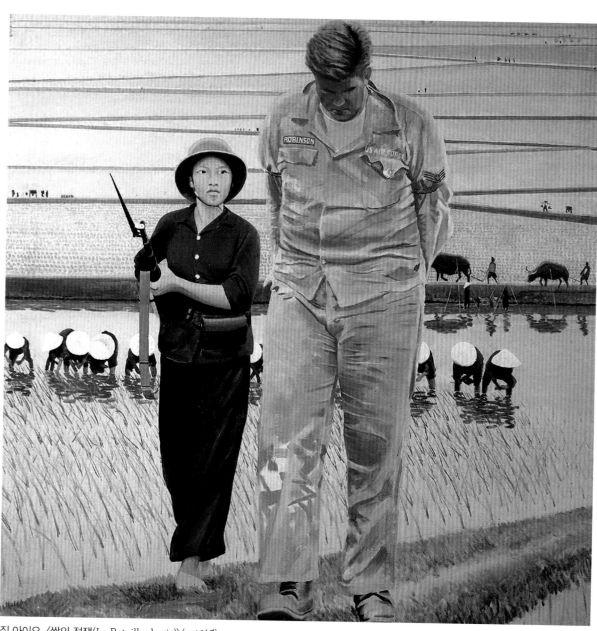

질 아이요, 〈쌀의 전쟁(La Bataille du riz)〉(1968년)

문화혁명의 시작
홍위병, 문화혁명을 주도하다

에로, 〈뉴욕(New York)〉《중국 회화, Tableaux chinois》 시리즈)(1974년)

1949년 베이징에서 마오는 공산주의 국가인 중화인민 공화국의 건국을 선포한다. 1958년 그는 중국의 농업과 공업을 동시에 발전시키고자 '대약진 운동'을 실시하고, 농민들을 '공동생활체'로 조직해서 힘든 강제 노동을 시킨다. 이 정책은 수백만 명이 굶어죽는 무시무시한 재앙으로 끝난다. 그 때문에 마오는 수 년 동안 권력에서 배제된다. 그러다 또다시 전면에 나선 마오는 1966년 '프롤레타리아 문화 대혁명'을 시작한다. 홍위병이 주도한 이 대규모 공산주의 운동으로 중국은 3년 동안 공포 분위기에 휩쓸린다. 대학생들과 고등학생들이 주축이 된 홍위병은 마오의 어록인 《붉은 소책자》를 맹목적으로 따르며 전통적인 중국 문화와 가치를 반동적이라고 여겨 모조리 말살하고자 한다. 수백 곳의 종교 사원이 파괴되고, 지식인들은 농민들에게 '재교육'되기 위해 시골로 강제로 보내진다. 나라가 내전 일보 직전까지 갔을 때 마오가 혼란을 틈타 권력을 다시 손에 쥔다. 이제 무소불위의 권력을 가진 마오는 스탈린에 버금가는 개인 숭배의 대상이 되며, 심지어 미국에 이르기까지 전 세계에 추종자를 만든다.

자본주의, 공산주의 같은 광경, 같은 투쟁?

에로, 〈웨스트 코스트(West Coast)〉《중국 회화》 시리즈〉(1974년)

서구 세계에는 문화혁명의 가장 끔찍한 면들이 알려지지 않았고 매우 순화된 소식만 전해졌다. 가장 많이 돌아다니는 이미지들은 마오와 홍위병의 업적을 과도하게 자랑하는 중국의 정치 선전물에서 나온 것들이다. 1970년대 초 중국과 미국의 관계가 가까워졌을 때 화가들이 이런 정치 선전 이미지들을 모아서 자본주의 세계와 공산주의 세계의 만남을 묘사한다. 두 세계는 모든 것이 완전히 반대인 것 같지만 몇 가지 공통점이 있다.

아이슬란드의 화가 구드문두르 에로는《중국 회화》시리즈를 통해서 맨해튼이나 로스앤젤레스의 세련된 아파트의 창문 밖에서 벌어지는 우스꽝스러운 공연 장면을 보여준다. 젊은 여자 홍위병들이 총을 겨누는 괴상한 안무를 하며 춤을 춘다. 이 혁명의 '핀업걸(pin-up girl)'들

은 미국 가정의 평온함과 안락함을 위협할 것인가, 아니면 위험하지 않은 텔레비전 화면에 불과한 것일까? 마오주의자들의 정치 선전물과 자본주의의 광고는 정말 다를까?

1972년 2월 리처드 닉슨 미국 대통령이 베이징을 방문해 마오쩌둥 주석을 만난다. 두 정상의 만남은 국제 관계의 판도를 바꾸는 중대한 사건으로 여겨진다. 닉슨은 귀국하면서 자신의 중국 방문을 "세계를 바꾼 일주일"이라고 평한다. 그 만남을 계기로 그때까지 미국인들에게 잘 알려지지 않은 마오의 얼굴이 언론 매체의 관심을 끌기 시작한다. 팝 아트의 거장인 앤디 워홀도 중국의 정치 선전물 수백만 부와 거리 곳곳에 붙여진 공식 초상화를 모델 삼아서 마오의 초상화 시리즈를 내놓는다. 색깔을 꽉 채운 이 초상화들은 독재자의 이미지를 왜곡해서 흔한 소비 상품과 똑같이 만든다. 마오와 코카콜라가 본질적으로 같단 말인가? 1972년에는 믿기가 힘든 사실이었다. 하지만 1976년 마오의 사망 이후 중국은 공산주의 체제를 유지하면서 자본주의적인 경제 개발 노선을 걷는다. 《마오》 시리즈를 통해 워홀은 또 다른 '문화혁명'을 예언한 셈이다.

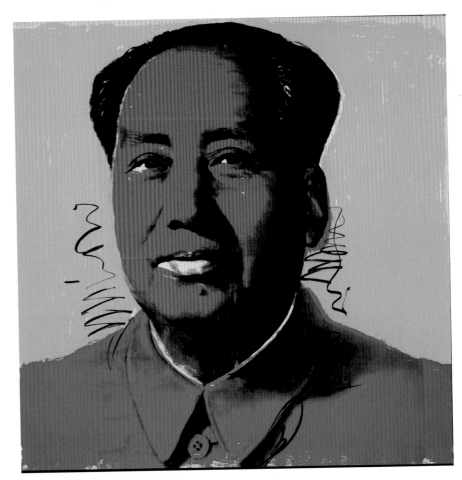

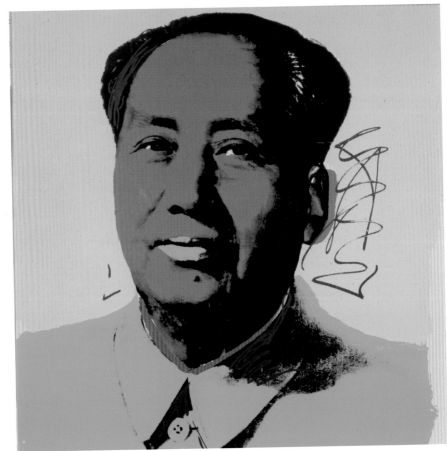

앤디 워홀, 〈마오(Mao)〉(1972년)
앤디 워홀, 〈마오(Mao)〉(1973년)

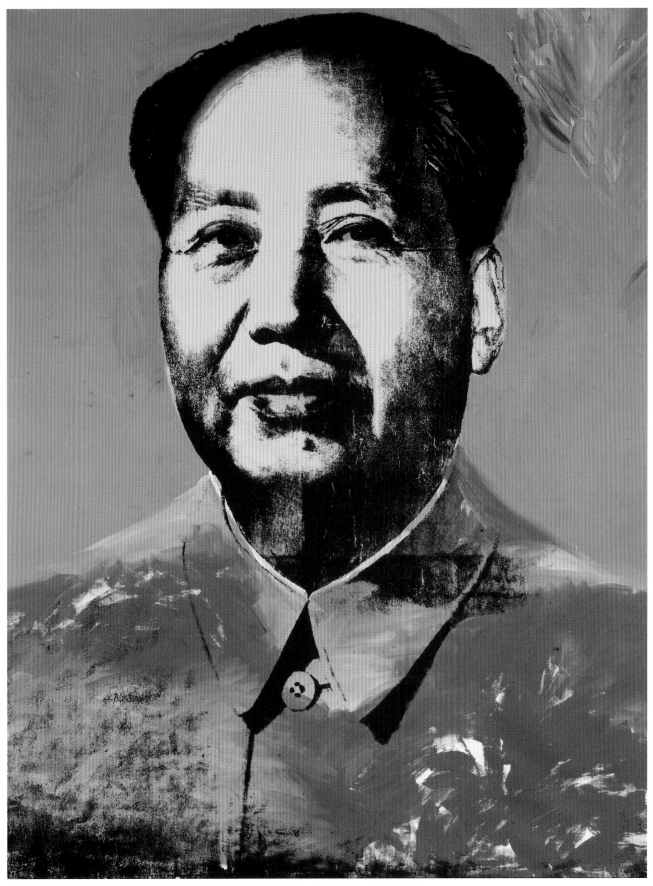

앤디 워홀, 〈마오(Mao)〉(1973년)

68년 5월

무명예술가협회

"현 실주의자가 되자, 불가능한 것을 요구하자."라는 68년 5월의 구호는 예술가들의 마음을 사로잡았다. 하지만 대학생들은 미적인 문제보다는 메시지를 전달하는 데 더 관심이 있었기 때문에 예술가들과 거의 손을 잡지 않았다. 68년 5월의 가장 유명한 예술 '작품'은 파리국립미술학교와 장식미술학교를 점거한 학생들이 주축이 되어 시위 중에 결성한 여러 '민중

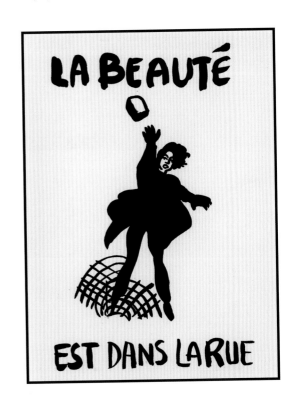

LA BEAUTÉ EST DANS LA RUE

1968년 봄 프랑스는 사상 유례없는 부를 누리지만 경제 성장이 한풀 꺾이면서 실업률이 증가하기 시작한다. 대학생들은 미래를 걱정하며 전통적인 교육 방식을 비판하고, 노동자들은 근로 조건이 개선되기를 바라며 가부장적인 권위를 거부한다. 시위가 시작되고 몇 주 후, 1968년 5월 2일 낭테르 대학교가 폐쇄된다. 다음 날 소르본 대학교에서 시위 중이던 대학생들이 경찰들에게 강제로 쫓겨난다. 이를 계기로 대학생들은 여러 주 동안 바리케이드를 세우고 경찰과 대치하는 시위를 벌인다. 며칠 후 노동자들은 총파업을 실시해 전국을 마비시킨다. 프랑스는 또다시 혁명 일보 직전이다.

아틀리에(Atelier populaire)'에서 제작한 포스터들이다. 각자 자신들의 지역에서 대학생들과 노동자들의 주장을 전달할 목적으로 포스터를 인쇄하기 시작했는데, 1968년 5월에서 6월 사이에 백만 부가 넘는 포스터가 쏟아져 나왔다. 파리의 담벼락에 붙은 포스터들에는 강한 힘을 묘사한 그림과 함께 각종 구호와 운동에 대한 생각들이 실려 있었다. 수많은 화가들과 일반인들이 포스터 제작에 참여했다. 각각의 프로젝트는 회의와 토론을 거치고 참석자들의 투표에 따라 채택되거나 탈락되었다. 이렇게 탄생한 포스터들은 68운동의 특징이 된 짧고, 선동적이고, 유머러스하고, 단순한 구호 스타일을 만들어냈다.

여러 민중 아틀리에의 실험은 몇몇 화가들의 작품에도 반영된다. 국립미술학교를 점거한 주역 중 하나였던 제라르 프로망제는 68년 5월 운동에 헌정하는 〈붉은색〉이라는 실크 스크린 작품집을 낸다. 혁명의 색깔인 붉은색이 거리를 덮고 형체만 있는 이름 모를 시위자들을 붉게 물들인다. 그들은 이제 더는 고립된 개인이 아니며, 아무것도 거칠 것 없는 단결된 힘이 되었다.

국립미술학교의 민중 아틀리에(Atelier populaire de l'École des Beaux-Arts), 〈투쟁은 계속된다(La Lutte continue)〉 (1968년)
국립미술학교의 민중 아틀리에, 〈아름다움은 거리에 있다(La Beauté est dans la rue)〉 (1968년)
제라르 프로망제, 〈붉은색(Le Rouge)〉 (1968년)

"나는 세상 앞이 아니라 세상 속에 있다."
(제라르 프로망제)

칠레의 피노체트 쿠데타를 일으키다

1970년 9월 사회주의자인 살바도르 아옌데가 칠레의 대통령 선거에서 승리한다. 1973년 9월 11일, 아우구스토 피노체트 장군이 쿠데타를 일으키고 아옌데 대통령은 자살로 생을 마감한다. 새로 대통령이 된 피노체트는 아메리카 대륙에 쿠바 다음으로 두 번째 사회주의 정권이 들어설 것을 두려워한 미국의 지원을 받는다. 피노체트 정권은 군대를 동원해 반체제 인사들을 고문하고 사형에 처하는 등 혹독하게 탄압하고, 그로 인해 1990년대 초까지 3만 명이 넘는 희생자가 발생한다.

베르나르 랑시약, 〈블러디 코믹스(Bloody Comics)〉(1977년)

독재자 미키

랑시약은 서술적 구상 운동에 참여했다. 1960년대에 나타난 서술적 구상은 모두가 이해할 수 있는 구상 미술을 제안하고 정치적으로도 활발히 참여했다. 칠레의 쿠데타를 표현하면서 랑시약은 칠레 장군들의 얼굴을 미키마우스와 도널드덕으로 바꾸어 넣었으며, 이들은 뽀빠이 앞에서 거수경례를 하고 있다. 뒤쪽에는 독재 정권에게 고문당한 희생자의 살갗으로 만든 '칠레'라는 글자가 있다. 랑시약은 이 그림에서 군사 정권의 잔학성과 그들을 지원하는 미국을 비판한다. 다국적 기업들이 전파하는 상품들 뒤에 숨기고 있지만 가면을 들추면 칠레뿐만 아니라 전 세계에 영향력을 행사하는 미국의 어두운 얼굴이 드러난다는 것이다.

독재를 가리기 위한 아르헨티나 월드컵

1978년 11회 월드컵 축구대회는 매우 긴장된 분위기 속에서 진행된다. 주최국인 아르헨티나가 비델라 장군이 이끄는 군사 정권의 독재 치하에 있었기 때문이다. 비델라 장군은 2년 전인 1976년 군사 쿠데타를 일으켜 유혈 통치를 하고 있었다. 대회 기간 동안 아르헨티나 대표 팀의 태도는 여러 번 논란을 불러일으키지만, 결승전에서 네덜란드를 물리치고 우승을 차지한다. 아르헨티나의 정치 상황에 반대를 표하기 위해 네덜란드 팀은 경기가 끝난 후 우승컵 수여식에 참석하길 거부한다.

베르나르 랑시약, 〈넘치는 월드컵(La Coupe du monde déborde)〉(1978년)

스포츠는 전쟁이다!

피노체트 정권을 풍자한 다음, 베르나르 랑시약은 또 다른 라틴아메리카 독재 정권을 비판한 작품을 그린다. 〈넘치는 월드컵〉에서 랑시약은 스코틀랜드 선수가 공을 차서 득점을 하려는 순간을 묘사한다. 언뜻 보면 평범하고 재미없는 주제 같지만, 한 가지 세부 묘사가 경기 장면을 신랄한 비판으로 바꿔놓았다. 축구공 대신 피로 얼룩진 해골을 그려 넣은 것이다. 비델라 장군은 월드컵을 개최하면서 자신의 범죄를 지우고 아르헨티나를 더욱 긍정적인 이미지로 보여주려고 했지만 랑시약은 경기장 한복판에 현실을 그대로 드러낸다. 월드컵 축구대회에 출전하기로 하면서 전 세계 나라들이 아르헨티나인들의 목숨을 가지고 놀고 있다는 사실을 말이다. 이제 작품의 제목이 더 잘 이해된다. 컵이 넘치는 이유는 고문당한 반체제 인사들의 피가 가득 차 있기 때문이다.

1989년 11월 9일 동독과 서독을 가르던 장벽이 무너지다

베를린 장벽은 오랫동안 독일을 공산주의 체제인 동독과 자본주의 체제인 서독으로 나누는 상징이었다. 베를린 장벽은 동독 주민들이 서독으로 넘어가는 걸 막기 위해서 1961년 세워졌다. 이 장벽을 넘으려다가 100명이 넘는 사람들이 목숨을 잃기도 했다. 1989년 11월 9일, 동독과 서독 사이를 자유롭게 오가는 것이 허용되자 베를린 시민 수십만 명이 몰려들어 장벽을 부수었다.

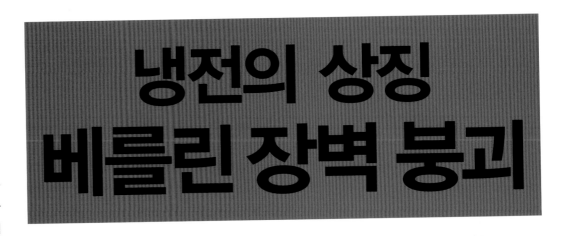

냉전의 상징 베를린 장벽 붕괴

죽음의 키스

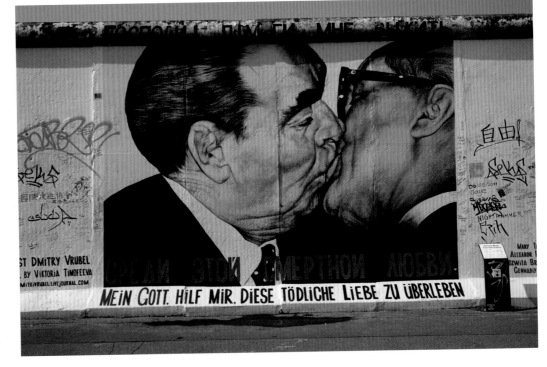

1980년대 중반부터 베를린 장벽의 서쪽에는 수많은 아마추어 화가들과 예술가들이 몰려들어 분노를 토해내고 그림을 그렸다. 하지만 삼엄한 감시를 받는 동쪽 장벽은 아무런 낙서 없이 깨끗했다. 1989년 11월 9일, 장벽이 무너지면서 동쪽 장벽도 폭탄처럼 퍼붓는 붓과 물감 세례를 받기 시작한다. 현재 장벽은 거의 완전히 해체되었고, '이스트 사이드 갤러리'라고 새로 명명된 1.5킬로미터 구간만 남아 있다. 그곳에는 100편이 넘는 벽화가 그려져 있는데, 대부분 장벽의 역사와 관련한 내용이다. 그 중 가장 유명한 벽화는 러시아 화가 드미트리 브루벨이 그린 것이다. 브루벨은 레오니트 브레즈네프 소련 공산당 서기장과 에리히 호네커 동독 사회주의통일당 서기장이 '형제의 키스'를 나누는 장면을 묘사했다. 이 작품은 소련이 동유럽의 공산주의 국가들에 막대한 영향력을 행사하던 1979년에 찍은 사진을 참고한 것이다. 그로부터 10년 후 무너진 장벽에 그려진 이 괴상한 장면은 마치 역사의 복수처럼 보인다.

드미트리 브루벨, 〈주여, 이 치명적인 사랑을 이겨내고 살아남게 도와주소서(Mein Gott, hilf mir, diese tödliche Liebe zu überleben)〉(1990년)

1985년 미하일 고르바초프가 소련 서기장이 된다. 고르바초프는 이제 미국과 감히 견줄 수도 없을 정도로 나라가 만신창이가 되었다는 사실을 금세 알아차린다. 소련을 구하기 위해 그는 '페레스트로이카(perestroika, 재건)'와 '글라스노스트(glasnost, 개방)'이라고 이름 붙인 개혁 정책들을 실시해 경제를 자본주의에 개방하고 인민들에게 더 많은 자유를 준다. 개혁 정책으로 소련은 빠르게 해체되었고, 결국 1991년 12월 15개의 독립 국가로 쪼개졌다.

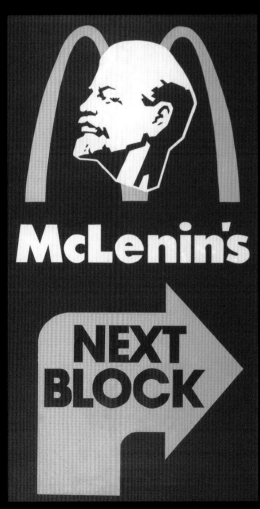

알렉산더 코솔라포프, 〈맥레닌은 다음 블록에(McLenin's Next Block)〉(1990년)
알렉산더 코솔라포프, 〈칵테일 몰로토프(Cocktail Molotov)〉(1989년)

소련의 종말

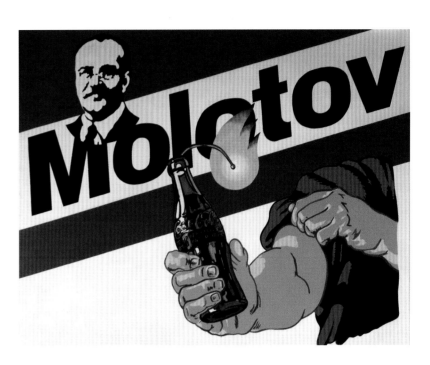

——— 문화 침략 ———

고르바초프의 개혁 정책과 맞물려 1970년대에 시작된 '소츠 아트(sots art)'라는 예술 운동이 꽃을 활짝 피운다. '소츠 아트'는 팝 아트와 사회주의적 사실주의를 반어적으로 뒤섞은 양식이다. 반세기 동안 이념과 정치 지도자를 미화하는 그림을 그렸던 화가들은 정부의 공식적인 이미지와 구호를 비틀고, 몇 년 사이에 소련 체제에서 눈부시게 발달한 자본주의를 유머러스하게 표현하기 시작한다. 알렉산더 코솔라포프는 1975년부터 미국으로 망명해서 작품 활동을 한다. 코솔라포프가 그린 〈칵테일 몰로토프〉는 스탈린의 오른팔이던 뱌체슬라프 몰로토프(67쪽 참조)의 이름을 붙이고 코카콜라 병으로 만든 화염병을 묘사한다. 1990년 모스크바로 돌아갔을 때 소련 최초의 맥도날드가 개점했고 화가는 큰 충격을 받는다.

"미국이 침략해온 것 같았다. 탱크들이 몰려오는 것보다 더 나쁜 문화적인 침략 말이다."

코솔라포프의 작품들은 이제 하나가 된 두 세계의 대비를 강조하는 동시에 1991년 이후로 혼란스러운 시기를 보내게 되는 러시아에 닥칠 어려움을 예고한다.

— 9·11 테러 —

게르하르트 리히터, 〈9월(September)〉(2005년)

무니르 파트미, 〈세이브 맨해튼 02(Save Manhattan 02)〉(2009년)

2001년 9월 11일, 오사마 빈 라덴이 조직한 이슬람 테러 단체인 알카에다에 소속된 테러리스트들이 정기 노선 여객기 네 대를 납치해 미국의 국력을 상징하는 장소에 충돌시킨다. 그중 뉴욕 맨해튼의 중심가에서 벌어진 테러가 가장 극적이다. 비행기 두 대가 세계무역센터를 들이받아 건물 두 동이 무너지고 3000명에 가까운 사망자가 발생한다. 조지 W. 부시 행정부는 즉시 "테러와의 전쟁"을 선포하고 아프가니스탄과 이라크에 대한 군사적 개입을 정당화한다.

모호한 기억

9·11 테러는 진 세계로 즉시 보도되었다. 며칠 동안 텔레비전에서 끊임없이 방영되는 이미지들을 보며 시청자들은 두려움을 느끼는 동시에 매혹된다. 비극적인 이미지들 중에 가장 유명한 것은 아마도 쌍둥이 빌딩의 중간 부분에 두 번째 비행기가 부딪쳐서 거대한 불덩이를 일으키며 폭파되는 장면일 것이다.

케네디 대통령이 암살된 후의 앤디 워홀(71쪽 참조)처럼 게르하르트 리히터도 이 이미지를 가져다가 수수께끼에 휩싸인 기억들을 표현한다. 파란 하늘에 도드라지는 쌍둥이 빌딩의 테러 장면을 담은 사진은 윤곽이 모호하고 불분명한 거의 추상적인 그림이 된다. 제목을 모른다면 이것이 무엇을 그린 그림인지 알 수조차 없을 것이다. 이미지를 가장 극적으로 보여주는 세부적인 부분들을 지움으로써, 리히터는 죽음과 재난의 이미지들에 의식적으로 매혹되는 것에 대해 우리 스스로에게 질문을 던지도록 이끈다.

한편 무니르 파트미는 비디오카세트를 쌓아서 맨해튼의 고층 빌딩들을 표현한다. 쌍둥이 빌딩이 무너짐으로써 이 유명한 '스카이라인'은 영원히 사라졌고 오직 예전에 녹화된 이미지로만 남았다. 비디오카세트의 자기 테이프를 모조리 풀어서 늘어놓은 것은 재난을 찍은 영상을 떠올리게 한다. 질리도록 반복 재생하는 이미지들은 결국 우리 기억을 뒤엉키게 만들고, 엄청난 사건을 의미가 사라져버린 볼거리로 전락시킨다.

85

2002년 4월 14일 이스라엘 정부가 팔레스타인 자치 지구에 장벽을 세우기로 하다

분리 장벽

2002년 이스라엘 정부는 요르단 강 서안 지구(West Bank)에서 넘어오는 팔레스타인 사람들을 통제하고 자살 테러를 막는다는 명목으로 총길이 700킬로미터가 넘는 높이 8미터의 콘크리트 장벽을 건설하기로 결정한다. 지지자들에게는 '테러를 막는 울타리'이고, 반대자들에게는 '수치의 벽'인 이 장벽 때문에 팔레스타인 자치 지구는 더욱 고립되고 공중 보건과 인도주의적인 문제들이 제기된다. 분리 장벽은 국제 사회와 일부 이스라엘 사람들에게도 충격을 주었다. 장벽은 지속적인 평화를 정착시킬 수 없는 두 나라의 무능력과 답답한 상황을 고스란히 드러냈다.

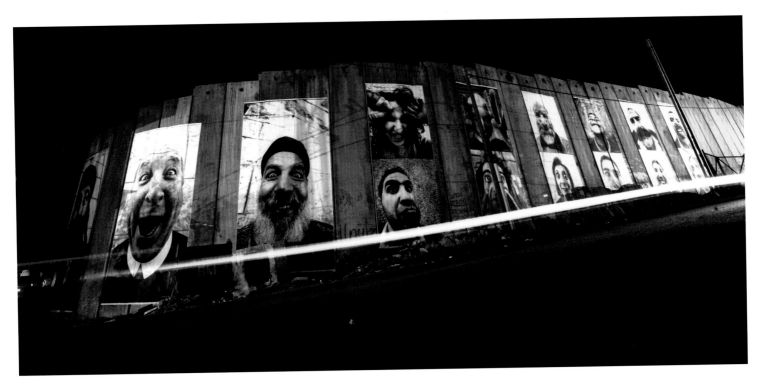

JR, 〈페이스 투 페이스(Face2Face)〉, 베들레헴(2007년)

벽화를 그리는 화가들!

장벽을 세워지고 나서 얼마 후, 화가들은 풍자적인 벽화를 그림으로써 분리 장벽의 존재 자체를 비판하려고 시도한다. 사건이 진행되고 있는 현장에서 그림을 그리며 화가들 자신이 역사의 주역이 된 셈이다.

프랑스 거리 미술가 JR은 장벽의 양쪽 면에 똑같은 직업을 가진 팔레스타인 사람들과 이스라엘 사람들의 거대한 사진을 붙였다. 나란히 붙인 이 얼굴 사진들은 그들이 '다른 가정에서 자란 쌍둥이 형제들'처럼 얼마나 꼭 닮았는지를 강조한

86

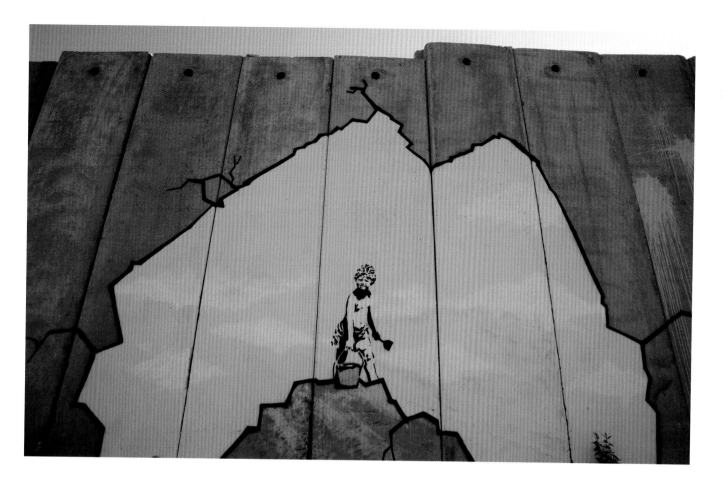

다. 그들을 분리하는 벽은 그만큼 더 황당해 보인다.

2005년 영국의 거리 미술가 뱅크시는 분리 장벽에 스텐실과 스프레이로 벽화 시리즈를 그린다. 유머와 조롱을 섞어 우회적으로 표현한 이 작품들은 장벽을 문제시하고 관람객에게 장벽이 감추려고 하는 것, 그 안에 갇힌 사람들에게 장벽이 무엇을 의미하는지를 생각해 보라고 촉구한다. 늘 비밀스럽고 대담하게 작업하는 뱅크시는 실물로 착각할 만큼 정교한 그림으로 상황들을 놀랍게 반전시킨다. 경찰관이 베일을 들추니 천국 같은 섬이 나타나는가 하면, 수영복을 입은 남자아이가 벽에 난 틈 사이에 올라가 있고 그 뒤로 푸르른 하늘이 펼쳐져 있다. 유토피아일까, 현실일까? 뱅크시가 새로 칠한 벽은 사막에서 만난 신기루 같기도 하고 결국 사라져버릴 허망한 환상 같기도 하다.

뱅크시, 분리 장벽에 그린 그림들, 라말라 (2005년)

예술 운동의 역사

프랑스 혁명 이전에 역사화는 매우 관습적인 장르였다. 당대에 일어난 사건들을 묘사할 때는 보통 왕의 업적이나 승리를 찬양하는 데 초점을 맞추었다. 하지만 19세기에 들어서면서부터는 화가들이 이런 전통적인 역할에서 벗어나기 시작한다. 프랑스 혁명기부터 현재까지 미술의 역사를 예술 운동의 흐름을 통해 알아보자. 그중 몇몇 예술 운동들은 역사를 독창적인 시각에서 바라볼 수 있게 해준다.

르네상스에서 프랑스 혁명까지

역사화

르네상스 시대에 발달한 인본주의 사상은 인간과 인간의 행동을 최상의 가치로 여겼다. 17세기에 역사화는 정물, 풍경, 인물화에 앞서는 가장 중요한 미술 장르였다. 역사화는 동시대의 사건들을 묘사하는 데 그치지 않고 고대 역사, 신화, 종교적인 장면으로까지 주제를 넓혀갔다. 그로 인해 웅장한 화면 구성이 가능해졌고, 인물들의 고귀한 행동과 미덕을 보여줌으로써 윤리적인 차원을 더했다.

네덜란드에 대한 에스파냐의 승리를 기념하는 작품 〈브레다의 항복〉에서 벨라스케스는 승리한 장군이 패장의 어깨에 친근하게 손을 얹은 장면을 그려 이 그림을 주문한 에스파냐의 국왕 펠리페 4세의 관대함을 드러낸다. 18세기 말까지 화가들이 역사적 사건에 대해 비판적인 시각을 갖는 것은 생각지도 못할 일이었다. 무엇보다 그림을 의뢰한 사람들의 미덕과 도덕성을 표현하는 것이 화가들의 임무였기 때문이다.

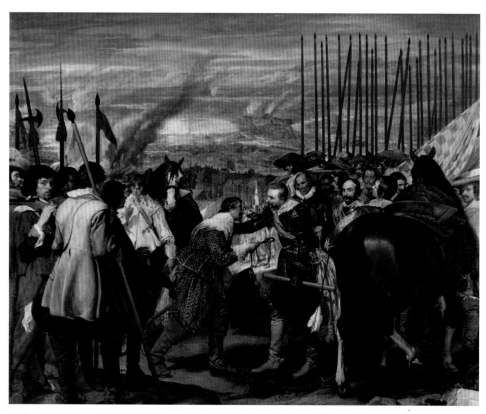

디에고 벨라스케스, 〈브레다의 항복(La rendición de Breda o Las lanzas)〉(1635년)

프랑스 혁명에서 19세기 말까지

신고전주의

18세기 중·후반기에 나타난 신고전주의는 그리스·로마 시대의 미술을 완벽한 모델로 여기고 그 시대의 순수성으로 돌아가자고 주장한다. 1789년 프랑스 혁명의 이상에 부합하는 진지하고 정치적인 미술 양식이다. 실제로 혁명가들은 부도덕하고 퇴폐적인 왕정에 맞서 싸우는 고대 로마인들의 도덕성과 검소함에 많은 영향을 받았다. 혁명가들은 다비드의 여러 작품들을 보며 고대의 영웅과 자신을 동일시한다. 이후 다비드는 나폴레옹을 로마 황제처럼 묘사하기도 한다.

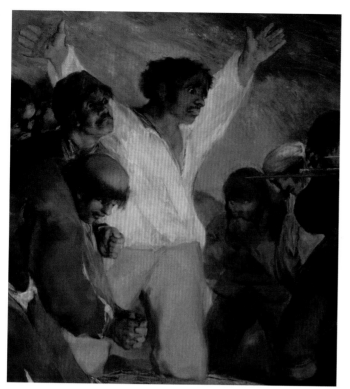

프란시스코 데 고야, 〈1808년 5월 3일(Tres de Mayo)〉(1814년)(일부)

전쟁에서 다른 전쟁으로 (1900~1945년)

표현주의

20세기 초 몇몇 독일과 오스트리아 화가들은 작품 속에 실존적 불안감을 표현한다. 그들의 불안감은 시대와 연관이 있었다. 그들은 '인류의 황혼'을 살아간다고 느끼고 제1차 세계대전의 비극을 예감한다. 많은 화가들이 참전하고, 살아서 돌아온 이들은 평생 후유증에 시달린다. 오토 딕스, 게오르게 그로스, 오스카 코코슈카 같은 참전 화가들의 작품은 역사를 절망적인 시각으로 바라본다.

낭만주의

낭만주의는 역사를 지나치게 질서 정연한 관점으로 바라보는 고전주의에 대한 반발로 19세기 초·중반 유럽에서 발달한다. 고야, 제리코, 들라크루아 같은 화가들은 역사를 인간의 열정적인 감정의 표현이라고 여긴다. 그들은 희생자들의 고통을 새로운 감수성으로 바라보고 당당한 인간의 힘을 찬양한다.

입체주의(큐비즘)

입체파 화가들은 인물이나 정물 같은 전통적인 주제에 특히 관심을 가졌다. 그들은 역사를 많이 다루지 않았지만 〈게르니카〉 같은 예외도 간혹 있다. 피카소의 유명한 작품인 〈게르니카〉는 20세기 역사화의 걸작이다. 제1차 세계대전 때 페르낭 레제가 먼저 시도했듯, 피카소는 인체를 입체주의적으로 해체하는 방식으로 전쟁의 비극을 강렬하게 표현했다.

인상주의

인상파 화가들은 풍경화만 그린 것이 아니다. 인상파의 맏형격인 에두아르 마네처럼 '현대 생활을 그리는 화가들'이기도 하다. 그들은 도시와, 오스망 남작이 주도해 19세기 후반 파리의 모습을 완전히 뒤바꿔놓은 대공사에 관심이 많았다. 인상파 화가들의 명맥을 잇는 신인상파(혹은 점묘파) 화가들 중에 특히 막시밀리앵 뤼스는 전투적인 그림과 파리 코뮌에 대한 작품들로 유명하다.

오르피즘

프랑스 시인 아폴리네르가 1912년 처음으로 '오르피즘'이라는 용어를 사용했다. 오르피즘은 입체주의에서 발전한 경향으로 색과 빛을 중시하고 간혹 추상적으로도 표현한다. 로베르 들로네는 오르피즘이 에펠 탑, 스포츠 경기, 비행의 선구자들의 위업처럼 현대성이 쟁취한 것들을 찬양하는 언어라고 생각했다.

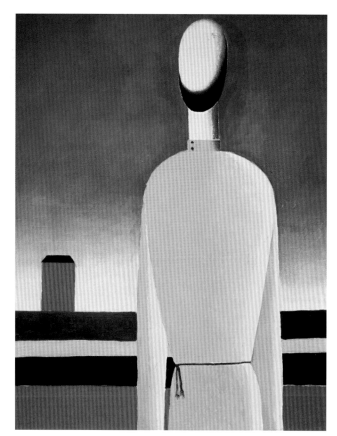

카지미르 말레비치,
⟨복잡한 예감(Complex Presentiment)⟩(1928~1932년 경)

미래주의

미 래파는 과거보다는 진행되는 역사에 관심이 있었다. 제1차 세계대전 초창기에 지노 세베리니가 그린 작품들에서도 볼 수 있듯 미래파 화가들은 전쟁과 폭력에 열광한다. 본능을 찬양하고 의심을 거부하여 파시즘에 동조하기도 한다. 제라르도 도토리 같은 화가는 파시스트의 편에 서서 작품 활동을 한다.

절대주의

카 지미르 말레비치가 창안한 절대주의는 형태와 색이 가장 중요하다고 주장하는 추상 미술 양식이다. 말레비치의 제자인 엘 리시츠키는 단순한 그래픽 언어로 역사적 사건들을 도식적인 관점으로 바라본다. 1928년부터 말레비치는 구상적인 형태로 되돌아가서 스탈린의 공포 정치에 맞서는 러시아 농민들의 저항과 상실감을 동시에 표현한다.

다다주의(다다이즘)

제 1차 세계대전에 참전하기를 거부한 화가들이 1916년 취리히에서 다다 운동을 시작한다. 다다이즘 화가들은 작품 속에서 전쟁을 직접적으로 표현하지 않았지만, 다다 운동이 베를린으로 넘어가면서부터는 좀 더 정치적인 성격을 띤다. 라울 하우스만이나 게오르게 그로스 같은 베를린의 다다이즘 화가들은 콜라주와 포토몽타주로 역사의 혼돈을 바라본다. 존 하트필드는 반파시스트 선전물에 이 표현 방식을 사용한다.

초현실주의

초 현실주의 화가들은 꿈과 상상을 주로 표현하면서도 양차 세계대전 사이 기간에 일어난 사건들을 모른 척하지 않았다. 1930년대 말, 에스파냐 내전이 시작된 이후 살바도르 달리, 르네 마그리트, 호안 미로, 막스 에른스트의 작품들에 간혹 역사가 주제로 등장했다. 이들 작품에서 역사는 괴물과 저주받은 창조물 들이 우글거리는 악몽으로 표현된다.

신객관주의

1920년대 중·후반 독일에서 수많은 화가들이 시대를 '객관적'으로 바라보기 위해 냉정하게 관찰하고 거의 사진처럼 정확히 묘사하는 사실주의적인 양식을 취한다. 그들의 행보는 제각각이지만 오토 딕스의 ⟨전쟁⟩처럼 역사를 비관주의적인 관점으로 바라본다는 공통점이 있다. 한편 펠릭스 누스바움은 충격적인 방식으로 나치의 야만성을 증언한다.

사회주의적 사실주의

소 련의 공산주의자들은 1930년대부터 사회주의적 사실주의를 공식적인 예술 방법론으로 새롭게 채택했다. 이는 현실을 있는 그대로 보여주는 것이 아니라 이상적인 공산주의 사회를 전형적으로 그려내야 한다는 것이다. 알렉산드르 게라시모프 같은 화가들은 주저 없이 현실을 왜곡하고, 공산주의의 실패는 외면한 채 성공만을 묘사했다.

1950년대부터 현재까지

팝아트

팝 아트는 1960년대 초 미국에서 시작되었다. 소비 시장이 급격히 발달하고 텔레비전으로 사건들을 거의 실시간으로 직접 보여주는 시대가 왔다. 저마다 같은 순간에 같은 것을 느낄 수 있게 되자 역사는 전 지구적인 커다란 이벤트가 되었다. 앤디 워홀, 제임스 로젠퀴스트, 로버트 라우션버그 같은 작가들은 대중에게 잘 알려진 이미지들에 새로운 의미를 부여하며 시대의 초상을 만들어낸다.

서술적 구상

1960년대 프랑스에도 시대와 현실을 반영하는 이미지들에 관심을 가지는 화가들이 있었다. 하지만 그들의 시각은 팝 아트 작가들보다 사회에 더 가깝고 참여적이다. 에로, 제라르 프로망제, 질 아이요, 베르나르 랑시약은 콜라주나 기존의 이미지를 비트는 방식으로 신문이나 텔레비전에서 보도하는 것과는 다른 이야기를 상상하게 만든다.

소츠 아트

1972년 소련에서 시작된 '소츠 아트'는 팝 아트의 사회주의적인 버전이다. 처음에는 암암리에 정치 선전물의 구호나 상징 들을 비틀고 웃음거리로 만드는 작품들이 나오다가 페레스트로이카(1985~1991년) 기간에 전성기를 맞는다. 알렉산더 코솔라포프처럼 뉴욕에 망명 중인 소츠 아트 작가들도 있었다. 코솔라포프는 공산주의와 미국 자본주의의 상징들을 뒤섞은 작품들을 내놓는다.

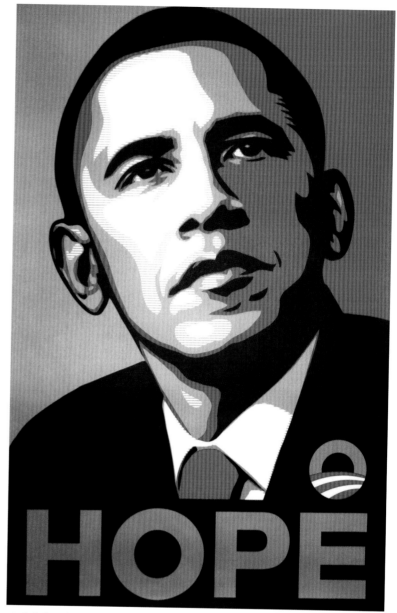

오베이, 〈희망(Hope)〉(2008년)

거리 미술

30여 년 전부터 미술은 미술관을 벗어나 거리로 나오고 있다. 뱅크시와 JR이 이스라엘 분리 장벽에서 한 것처럼 거리 미술가들은 역사적인 사건이 일어나는 현장에서 창작 활동을 함으로써 역사에 직접 참여하기도 한다.

거리 미술가는 단순하고 효율적인 방법으로 강한 메시지들을 전달한다. 2008년 미국 대통령 선거 때 오바마 열풍의 기폭제가 된 포스터를 거리 미술가가 제작한 것도 어쩌면 당연한 일이다.

JR (1983~) : 86

게라시모프, 알렉산드르 (Gerasimov, Aleksandr) (1881~1963) : 44

고야, 프란시스코 데 (Goya, Francisco de) (1746~1828) : 16~17, 89

그로, 앙투안 장 (Gros, Antoine-Jean) (1771~1835) : 12~13

그로스, 게오르게 (Grosz, George) (1893~1959) : 38~39, 64~65

누스바움, 펠릭스 (Nussbaum, Felix) (1904~1944) : 60~63

다비드, 자크 루이 (David, Jacques Louis) (1748~1825) : 10~11, 14~15

달리, 살바도르 (Dalí, Salvador) (1904~1989) : 50

도토리, 제라르도 (Dottori, Gerardo) (1884~1977) : 41

들라로슈, 폴 (Delaroche, Paul) (1797~1856) : 14

들라크루아, 외젠 (Delacroix, Eugène) (1798~1863) : 20~21, 23

들로네, 로베르 (Delaunay, Robert) (1885~1941) : 26~27

딕스, 오토 (Dix, Otto) (1891~1969) : 36, 38

라우션버그, 로버트 (Rauschenberg, Robert) (1925~2008) : 69

란칭어, 후베르트 (Lanzinger, Hubert) (1880~1950) : 47

랑시야, 베르나르 (Rancillac, Bernard) (1931~) : 80~81

레닌, 블라디미르 (Lenin, Vladimir) (1870~1924) : 83

레제, 페르낭 (Léger, Fernand) (1881~1955) : 30, 48~49

로젠퀴스트, 제임스 (Rosenquist, James) (1933~) : 68

루이 필리프 (Louis-Philippe) (1773~1850) : 22

뤼스, 막시밀리앵 (Luce, Maximilien) (1858~1941) : 25

리시츠키, 엘 (Lissitzky, El) (1890~1941) : 32~33

리히터, 게르하르트 (Richter, Gerhard) (1932~) : 84

마그리트, 르네 (Magritte, René) (1898~1967) : 51, 58

마네, 에두아르 (Manet, Édouard) (1832~1883) : 24~25

마라, 장 폴 (Marat, Jean-Paul) (1743~1793) : 11

마오쩌둥(毛澤東, Mao Zedong) (1893~1976) : 76~77

막시밀리안 황제 (Maximilien) (1832~1867) : 24

말레비치, 카지미르 (Malevitch, Kazimir) (1878~1935) : 9, 44~45, 90

먼로, 마릴린 (Monroe, Marilyn) (1926~1962) : 70

몰로토프, 뱌체슬라프 (Molotov, Viatcheslav) (1890~1986) : 67, 83

무솔리니, 베니토 (Mussolini, Benito) (1883~1945) : 41, 55

미라보 (Mirabeau) (1749~1791) : 10

미로, 호안 (Miró, Joan) (1893~1983) : 50~51

바이, 장 실뱅 (Bailly, Jean Sylvain) (1736~1793) : 10

발로통, 펠릭스 (Vallotton, Félix) (1865~1925) : 31

뱅크시 (Banksy) : 87

베르네, 오라스 (Vernet, Horace) (1789~1863) : 22

벨라스케스, 디에고 (Velázquez, Diego) (1599~1660) : 88

보나파르트, 나폴레옹 (Bonaparte, Napoléon) (1769~1821) : 12~15

브라우네르, 빅토르 (Brauner, Victor) (1903~1966) : 47

브레즈네프, 레오니트 (Brezhnev, Leonid) (1906~1982) : 82

브루벨, 드미트리 (Vrubel, Dmitri) (1960~) : 82

블레리오, 루이 (Blériot, Louis) (1872~1936) : 27

사울, 피터 (Saul, Peter) (1934~) : 72

샤갈, 마르크 (Chagall, Marc) (1887~1985) : 56~57

샨, 벤 (Shahn, Ben) (1898~1969) : 42~43

세베리니, 지노 (Severini, Gino)(1883~1966) : 28~29

스탈린, 요시프 (Stalin, Iosiph) (1879~1953) : 67

아이요, 질 (Aillaud, Gilles) (1928~2005) : 73

암브로시, 알프레도 (Ambrosi, Alfredo) (1901~1945) : 41

에로 (Erró) (1932~) : 74~75

에른스트, 막스 (Ernst, Max) (1891~1976) : 58~59

예파노프, 바실리 (Efanov, Vasilij) (?~1978) : 67

오바마, 버락 (Obama, Barack) (1961~) : 91

오베이 (Obey) (1970~) : 91

워홀, 앤디 (Warhol, Andy) (1928~1987) : 70~71, 76~77

제리코, 테오도르 (Géricault, Théodore) (1791~1824) : 18~19

케네디, 재클린 (Kennedy, Jacqueline) (1929~1994) : 71

케네디, 존 피츠제럴드 (Kennedy, John Fitzgerald) (1917~1963) : 68~69, 71

코솔라포프, 알렉산더 (Kosolapov, Alexander) (1943~) : 83

코코슈카, 오스카 (Kokoschka, Oskar) (1886~1980) : 54~55

쿠스토디예프, 보리스 (Kustodiev, Boris) (1878~1927) : 34~35

타토 (Tato) (1896~1974) : 40

파트미, 무니르 (Fatmi, Mounir) (1970~) : 85

프로망제, 제라르 (Fromanger, Gérard) (1939~) : 79

피노체트, 아우구스토 (Pinochet, Augusto) (1915~2006) : 80

피카소, 파블로 (Picasso, Pablo) (1881~1973) : 52~53, 66~67

하트필드, 존 (Heartfield, John) (1891~1968) : 46

호네커, 에리히 (Honecker, Erich) (1912~1994) : 82

히틀러, 아돌프 (Hitler, Adolf) (1889~1945) : 47, 55, 64

힌덴부르크, 파울 폰 (Hindenburg, Paul von) (1847~1934) : 39

도판 목록

표지
-앤디 워홀, 〈마오(Mao)〉(1972년) (p.76 참조)

p.9
-카지미르 말레비치, 〈달리는 남자(Running man)〉(1933년), 캔버스에 유채, 79×65cm, 파리, 국립현대미술관-퐁피두센터(musée national d'Art moderne-Centre Pompidou) ©Centre Pompidou, MNAM-CCI, dist. RMN/Pilippe Migeat

p.10
-자크 루이 다비드의 아틀리에, 〈테니스 코트의 서약(Le Serment du Jeu de Paume)〉(스케치) (1791~1794년), 캔버스에 유채, 65×88.7cm, 파리, 카르나발레 미술관(musée Carnavalet) ©RMN/Agence Bulloz
-자크 루이 다비드, 〈테니스 코트의 서약(Le Serment du Jeu de Paume)〉(전안의 세부), 캔버스에 스케치, 목탄, 흑백 연필, 유채, 358×648cm, 베르사유 국립미술관(Musée National du château de Versailles) © RMN (Château de Versailles)/droits résevés

p.11
-자크 루이 다비드, 〈마라의 죽음(La Mort de Marat)〉(1793년), 캔버스에 유채, 165×128cm, 브뤼셀, 벨기에 왕립미술관(Musées royaux des Beaux-Arts de Belgique) ©Photo Scala, Florence

p.12
-앙투안 장 그로, 〈피라미드 전투에 앞서 군대에게 연설하는 보나파르트(Bonaparte haranguant l'armée avant la bataille des Pyramides)〉(1810년), 캔버스에 유채, 389×513cm, 베르사유 국립미술관(Musée National du château de Versailles) ©RMN(Château de Versailles)/Daniel Arnaudet/Jean Schormans

p.13
-앙투안 장 그로, 〈자파의 페스트 환자를 문병하는 보나파르트(Bonaparte visitant les pestiférés de Jaffa)〉(1804년), 캔버스에 유채, 532×720cm, 파리, 루브르 미술관(musée du Louvre) ©RMN(Musée du Louvre)/Thierry Le Mage

p.14
-자크 루이 다비드, 〈알프스를 넘는 나폴레옹(Le Premier Consul franchissant les Alpes au col du Grand-Saint-Bernard)〉(1800년), 캔버스에 유채, 259×221cm, 뤼에유 말메종, 말메종 성(château de Malmaison) ©RMN/Gérard Blot
-폴 들라로슈, 〈알프스를 넘는 나폴레옹(Bonaparte franchissant les Alpes)〉(1848년), 캔버스에 유채, 289×222cm, 파리, 루브르 미술관(musée du Louvre) ©RMN(Musée du Louvre)/Daniel Arnaudet

p.15
-자크 루이 다비드, 〈나폴레옹 1세와 조세핀 황후의 대관식(Sacre de l'empereur Napoléon et couronnement de l'impératrice Joséphine)〉(1806~1807년), 캔버스에 유채, 621×979cm, 파리, 루브르 미술관(musée du Louvre) ©RMN(Musée du Louvre)/Hervé Lewandowski

p.16
-프란시스코 데 고야, 〈1808년 5월 2일(Dos de Mayo)〉(1814년), 캔버스에 유채, 266×345cm, 마드리드, 프라도 미술관(Museo del Prado) ©Photo Scala, Florence

p.17
-프란시스코 데 고야, 〈1808년 5월 3일(Tres de Mayo)〉(1814년), 캔버스에 유채, 266×345cm, 마드리드, 프라도 미술관(Museo del Prado) ©Photo Scala, Florence

p.18~19
-테오도르 제리코, 〈메두사호의 뗏목(Le Radeau de la Méduse)〉(1819년), 캔버스에 유채, 491×716cm, 파리, 루브르 미술관(musée du Louvre) ©RMN(Musée du Louvre)/Daniel Arnaudet

p.20
-외젠 들라크루아, 〈키오스 섬의 학살(Scène des mas- sacres de Scio)〉 (1824년), 캔버스에 유채, 419×354cm, 파리, 루브르 미술관(musée du Louvre) ©RMN(Musée du Louvre)/Thierry Le Mage

p.21
-외젠 들라크루아, 〈미솔롱기의 폐허 위에 선 그리스(La Grèce sur les ruines de Missolonghi)〉(1826년), 캔버스에 유채, 209×147cm, 보르도, 보자르 미술관(musée des Beaux-Arts) ©The Bridgeman Art Library

p.22
-오라스 베르네, 〈왕실 사령관으로 임명된 루이 필리프 오를레앙 공작(Louis-Philippe, duc d'Orléans, nommé lieutenant général du royaume, quitte à cheval le Palais Royal pour se rendre à l'hôtel de ville de Paris)〉(1832년), 캔버스에 유채, 215×261.5cm, 베르사유 국립미술관(Musée National du château de Versailles) ©RMN(Château de Versailles)/Gérard Blot

p.23
-외젠 들라크루아, 〈민중을 이끄는 자유의 여신(La Liberté guidant le peuple)〉(1830년), 캔버스에 유채, 260×325cm, 파리, 루브르 미술관(musée du Louvre) ©RMN(Musée du Louvre)/Hervé Lewandowski

p.24
-에두아르 마네, 〈막시밀리안 황제의 처형(L'Exécution de l'empereur Maximillien)〉(1867~1868년), 캔버스에 유채, 252×305cm, 만하임, 쿤스트할레(Kunsthalle) ©Archives Alinari, Florence, dist. RMN/Fratelli Alinari

p.25
-에두아르 마네, 〈바리케이드(La Barricade)〉(1871년), 수채와 구아슈, 46.2×32.5cm, 부다페스트, 쳅무페스트티 미술관(Szépmüvészeti Múzeum) ©akg-images
-막시밀리앵 뤼스, 〈1871년 파리의 어느 거리(Une rue de Paris en 1871)〉(1903~1905년), 캔버스에 유채, 150×225cm, 파리, 오르세 미술관(Musée d'Orsay) ©RMN(Musée d'Orsay)/Hervé Lezwandowski

p.26
-로베르 들로네, 〈샹드마르스, 붉은 탑(Champ de Mars, la Tour rouge)〉(1911년), 캔버스에 유채, 160.7×128.6cm, 시카고, 시카고 아트 인스티튜트(Art Institute of Chicago) ©Photo Scala, Florence

p.27
-로베르 들로네, 〈블레리오에게 바치는 경의(Hommage à Blériot)〉(1913~1914년), 바젤, 쿤스트무제움(Kunstmuseum), ©akg / De Agostini

p.28
-지노 세베리니, 〈'전쟁'이라는 개념의 조형적 합성(Synthèse plastique de l'idée 《Guerre》)〉(1915년), 캔버스에 유채, 92.7×73cm, 뉴욕, 현대미술관(Museum of Modern Art) ©Adagp, Paris, 2012-©Digital image, The Museum of Modern Art, New York/Scala, Florence

p.29
-지노 세베리니, 〈바다=전쟁(자유로운 말과 형태) (Mer=Bataille(Mots en liberté et formes))〉(1914년), 캔버스에 유채, 49×64cm, 토론토, 온타리오 아트갤러리(Art Gallery of Ontario)
-지노 세베리니, 〈쏘아올리는 대포 (자유로운 말과 형태)(Canon en action (Mots en liberté et formes))〉(1914~1915년), 캔버스에 유채, 50×61cm, 개인 소장 ©Giraudon / The Bridgeman Art Library

p.30
-페르낭 레제, 〈카드놀이를 하는 병사들 (La Partie de cartes)〉(1917년), 캔버스에 유채, 129.5×194.5cm, 오테를로, 크뢸로 뮐러 미술관(Kröller-Müller Museum) ©Adagp, Paris, 2012

p.31
-펠릭스 발로통, 〈베르됭, 검은색, 파란색, 빨간색으로 처참한 대지와 구름처럼 피어오르는 가스를 묘사한 전쟁 그

림 (Verdun, tableau de guerre interprété, projections colorées noires, bleues et rouges, terrains dévastés, nuées de gaz)〉(1917년), 캔버스에 유채, 114×146cm, 파리, 육군박물관(Musée de l'Armée, dist. RMN / Pascal Segrette)

p.32-33
—엘 리시츠키, 〈적색 쐐기로 백색을 공격하라(Клином красным бей белых!)〉(1919-1920년) ⓒPhoto Art Media/Heritage Images/Scala, Florence

p.34-35
—보리스 쿠스토디예프, 〈볼셰비키(большевики)〉(1920년), 모스크바, 트레티아코프 갤러리(Tretiakov Gallery) ⓒPhoto Scala, Florence

p.36
—오토 딕스, 〈전쟁 (Der Krieg)〉(1929-1932년), 목판에 혼합 기법, 중간 : 204×204cm, 양 측면 : 204×102cm, 아래 : 60×204cm, 드레스덴, 게말데갤러리 노이에 마이스터(Gemäldegalerie Neue Meister) ⓒBPK, Berlin, dist. RMN/Jürgen Karpinski

p.38
—게오르게 그로스, 〈흐린 날(Grauer Tag)〉(1920년), 캔버스에 유채, 115×80cm, 베를린, 국립미술관(Nationalgalerie) ⓒThe Estate of George Grosz, Princeton, N.J/ Adagp, Paris, 2012– ⓒBPK, Berlin, dist. RMN/Jörg P. Anders
—오토 딕스, 〈카드놀이를 하는 사람들(Die Skatspieler)〉(1920년), 콜라주, 캔버스에 유채, 110×87cm, 베를린, 국립미술관(Nationalgalerie) ⓒAdagp, Paris, 2012– ⓒBPK, Berlin, dist. RMN/Jörg P. Anders

p.39
—게오르게 그로스 〈공화주의자 자동인형들(Republikanische Automaten)〉(1920년), 종이에 연필과 수채, 60×47.3cm, 뉴욕, 현대미술관(The Museum of Modern Art) ⓒThe Estate of George Grosz, Princeton, N.J/ Adagp, Paris, 2012– ⓒDigital image, The Museum of Modern Art, New York/ Scala, Florence
—게오르게 그로스, 〈일식(Sonnenfinsternis)〉(1926년), 캔버스에 유채, 207.3×182.6cm, 헌팅턴(뉴욕), 헥커 미술관(Heckscher Museum) ⓒThe Estate of George Grosz, Princeton, N.J/Adagp, Paris, 2012– ⓒakg-images

p.40
—타토(구글리엘모 산소니), 〈로마 진군(La Marcia su Roma)〉, 우편엽서(1922년) ⓒAndrea Jemolo/Scala, Florence
—작자 미상, 〈미래주의 깃발(La Bandiera Futurista)〉, 우편엽서(1922년) ⓒAndrea Jemolo/Scala, Florence

p.41
—제라르도 도토리, 〈일 두체의 초상(Ritratto di Mussolini)〉(1933년), 캔버스에 유채, 101×106cm, 밀라노, 시립미술관(Civiche Raccolte d'Arte) ⓒakg-images
—알프레도 암브로시, 〈배경에 로마의 전경이 있는 베니토 무솔리니의 초상화(Aeroritratto di Benito Mussolini aviatore)〉(1930년), 캔버스에 유채, 124×124cm, 개인 소장 ⓒakg-images

p.42
—벤 샨, 〈먼지의 세월(Years of dust)〉 포스터, (1937년), 석판화, 96×63cm, ⓒAdagp, Paris, 2012– ⓒDigital image, The Museum of Modern Art, New York/Scala, Florence

p.43
—벤 샨, 〈농부들(Farmers)〉(1935년경). 마분지에 구아슈, 78.8×106.7cm, 렉싱턴, 켄터키대학교 미술관(The Art Museum at the University of Kentucky) ⓒAdagp, Paris, 2012
—벤 샨, 〈실업(Unemployment)〉(1935년경), 종이에 템페라, 34.6×42.3cm, 개인 소장 ⓒAdagp, Paris, 2012–ⓒChristie's Images/The Bridgeman Art Library

p.44
—알렉산드르 게라시모프, 〈콜호스의 축제(Колхозный праздник)〉(1937년), 캔버스에 유채, 모스크바, 트레티아코프 갤러리(Tretiakov Gallery) ⓒAdagp, Paris, 2012– ⓒPhoto Scala, Florence
—카지미르 말레비치, 〈농민(Peasants)〉(1928년경), 캔버스에 유채, 77.5×88cm, 상트페테르부르크, 러시아 미술관(Russkij Muzej) ⓒPhoto Scala, Florence

p.45
—카지미르 말레비치, 〈밭의 소녀들(Girls in the field)〉(1928-1929년경), 캔버스에 유채, 106×125cm, 상트페테르부르크, 러시아 미술관(Russkij Muzej) ⓒakg-images
—카지미르 말레비치, 〈농부의 두상(Peasant's head)〉(1928-1920년경), 베니어합판에 유채, 71.7×53.8cm ⓒPhoto Scala, Florence

p.46
—존 하트필드, 〈십자가가 충분히 무겁지 않았다(The cross was not heavy enough)〉1933년), 젤라틴 실버 프린트, 11.8×11.3cm, 오타와, 캐나다 국립미술관(National Gallery of Canada) ⓒThe Heartfiled Community of Heirs/ Adagp, Paris, 2012

p.47
—빅토르 브라우네르, 〈히틀러(Hitler)〉(1934년), 마분지, 유채, 22×16cm, 파리, 국립현대미술관—퐁피두센터(musée national d'Art moderne –Centre Pompidou) ⓒAdagp, Paris, 2012–ⓒCentre Pompidou, MNAM–CCI, dist. RMN/ Philippe Migeat
—후베르트 란칭어, 〈기수(Der Bannerträger)〉(1934-1936년경), 캔버스에 유채, 워싱턴, 미국육군역사센터(US

Army Center of Military History)

p.48
—페르낭 레제, 〈농촌의 일부분(La Partie de campagne)〉(1953년), 캔버스에 유채, 130.5×162cm, 생테티엔, 국립현대미술관(퐁피두센터 분관)(musée national d'Art moderne) (dépôt du Centre Pompidou) ⓒAdagp, Paris, 2012– ⓒCentre Pompidou, MNAM, CCI, dist. RMN/droits réservés
—페르낭 레제, 〈캠핑하는 사람(Le Campeur)〉(1954년), 캔버스에 유채, 238×246cm, 비오, 페르낭 레제 국립미술관(musée national Fernand Léger) ⓒAdagp, Paris, 2012–ⓒRMN/Gérard Blot

p.49
—페르낭 레제, 〈여가, 루이 다비드에게 보내는 경의(Les Loisirs, hommage à Louis David)〉(1948-1949년), 캔버스에 유채, 154×185cm, 파리, 국립현대미술관–퐁피두센터(musée national d'Art moderne –Centre Pompidou) ⓒAdagp, Paris, 2012– ⓒCentre Pompidou, MNAM-CCI, dist. RMN/Jean-François Tomasian

p.50
—살바도르 달리, 〈삶은 콩으로 만든 부드러운 구조물—내전의 전조(Soft construction with boiled bean–Premonition of civil war)〉(1936년), 캔버스에 유채, 100×100cm, 필라델피아, 필라델피아 미술관(Philadelphia Museum of Art) ⓒSalvador Dalí, Fundacío Gala–Salvador Dalí/Adagp, Paris, 2012 – ⓒPhoto The Philadelphia Museum of Art/ Art Resource/ Scala, Florence
—호안 미로, 〈낡은 구두가 있는 정물(Still Life with old shoe)〉(1937년), 캔버스에 유채, 81.3×116.8cm, 뉴욕, 현대미술관(The Museum of Modern Art) ⓒSuccessió Miró/ Adagp, Paris, 2012 – ⓒDigital image, The Museum of Modern Art, New York/ Scala, Florence

p.51
—호안 미로, 〈에스파냐를 돕자(Help Spain)〉(1937년), 스텐실, 31.9×25.3cm, 뉴욕, 현대미술관(The Museum of Modern Art) ⓒSuccessió Miró/Adagp, Paris, 2012– ⓒDigital image, The Museum of Modern Art, New York/Scala, Florence
—르네 마그리트, 〈검은 깃발(Le Drapeau noir)〉(1937년), 캔버스에 유채, 54.2×73.7cm, 에든버러, 스코틀랜드 국립현대미술관(Scottish National Gallery of Modern Art) ⓒAdagp, Paris, 2012– ⓒThe Bridgeman Art Library

p.52-53
—파블로 피카소, 〈게르니카(Guernica)〉(1937년), 캔버스에 유채, 349.3×776.6cm, 마드리드, 레이나 소피아 국립미술관(Museo Nacional Centro de Arte Reina Sofia) ⓒSuccession Picasso, 2012– ⓒThe Birdgeman Art Library

p.54
—오스카 코코슈카, 〈병합—이상한 나라의 앨리스(Anschluss –Alice im Wunderland)〉(1942년), 캔버스에 유채, 63.5×73.6cm, 비엔나, 비엔나 인슈어런스 그룹(Wiener Städtlische Wechselseitige Versicherungsanstalt) ⓒFoundation Oskar Kokoschka/Adagp, Paris, 2012– ⓒakg-images

p.55
—오스카 코코슈카, 〈붉은 계란(Das rote Ei)〉(1940-1941년), 캔버스에 유채, 63×76cm, 프라하, 나로드니 갤러리(Narodni Gallery) ⓒFoundation Oskar Kokoschka/Adagp, Paris, 2012– ⓒakg-images

p.56
—마르크 샤갈, 〈하얀 십자가(La Crucifixion blanche)〉(1938년), 캔버스에 유채, 155×137.7cm, 시카고, 시카고 아트 인스티튜트(Art Institute of Chicago) ⓒAdagp, Paris, 2012– ⓒThe Bridgeman Art Library

p.57
—마르크 샤갈, 〈노란 십자가(La Crucifixion jaune)〉(1943년), 캔버스에 유채, 140×101cm, 파리, 국립현대미술관–퐁피두센터(musée national d'Art moderne–Centre Pompidou) ⓒAdagp, Paris, 2012– ⓒCentre Pompidou, MNAM-CCI, dist. RMN/Philippe Migeat

p.58
—르네 마그리트, 〈현재(Le Présent)〉(1938년), 종이에 구아슈, 48.3×32.4cm, 개인 소장 ⓒAdagp, Paris, 2012– ⓒThe Bridgeman Art Library
—막스 에른스트, 〈비 온 후 유럽(Europe after the rain)〉(1940-1942년), 캔버스에 유채, 55×148cm, 하트퍼드(코네티컷 주), 위즈워스 아테니움 미술관(Wadsworth Atheneum Museum of Art) ⓒAdagp, Paris, 2012– ⓒWadsworth Atheneum Museum of Art/Art Resource, New York/Scala, Florence

p.59
—막스 에른스트, 〈집의 천사(The Fireside angel)〉(1937년), 개인 소장 ⓒAdagp, Paris, 2012– ⓒPhoto Art Resource/Scala, Florence

p.60
—펠릭스 누스바움, 〈유대인 증명서를 쥔 자화상(Selbstbildnis mit Judenpass)〉(1943년경), 캔버스에 유채, 56×49cm, 오스나브뤼크, 펠릭스 누스바움 하우스(Felix–Nussbaum–Haus) ⓒBPK, Berlin, dist. RMN/ image BPK

p.61
—펠릭스 누스바움, 〈저주받은 사람들(The Damned)〉(1943-1944년), 캔버스에 유채, 101×153cm, 오스나브뤼크, 펠릭스 누스바움 하우스(Felix–Nussbaum–Haus)

ⓒAdagp, Paris, 2012 – ⓒBPK, Berlin, dist. RMN/ image BPK

p.62-63
—펠릭스 누스바움, 〈죽음의 승리(Triumph des Todes)〉(1944년), 캔버스에 유채, 100×150cm, 오스나브뤼크, 펠릭스 누스바움 하우스(Felix–Nussbaum–Haus) ⓒAdagp, Paris, 2012 – ⓒBPK, Berlin, dist. RMN/ image BPK

p. 64
—게오르게 그로스, 〈카인 혹은 지옥에 간 히틀러(Cain or Hitler in Hell)〉(1944-1945년), 캔버스에 유채, 99×124.5cm, 개인 소장 ⓒThe Estate of George Grosz, Princeton, N.J./Adagp, Paris, 2012– ⓒBPK Berlin, dist. RMN/ image BPK

p.65
—게오르게 그로스, 〈회색 인간의 춤(The Grey man dances)〉(1949년), 합판 위에 유채, 76×55.6cm ⓒThe Estate of George Grosz, Princeton, N.J./Adagp, Paris, 2012– ⓒBPK, Berlin, dist. RMN/ image BPK

p.66
—파블로 피카소, 〈한국에서의 학살(Massacre en Corée)〉(1951년), 나무 위에 유채, 110×210cm, 파리, 피카소 미술관(musée Picasso) ⓒSuccession Picasso, 2012– ⓒRMN/ Jean–Gilles Barizzi

p.67
—바실리 예파노프, 〈아이들과 함께 있는 이오시프 스탈린과 뱌체슬라프 몰로토프〉(1947년), 모스크바, 로지조 미술관(musée Rosizo) ⓒAdagp, Paris, 2012– ⓒFineArtImages/Leemage
—파블로 피카소, 〈스탈린의 초상(Portrait de Staline)〉(1953년 3월 8일), 목탄으로 그리고 인쇄한 그림의 복제물, 1953년 3월 12일 자 〈프랑스의 편지(Lettres françaises)〉 456호에 실림(원본은 분실됨) ⓒSuccession Picasso, 2012– ⓒKeystone France

p.68
—제임스 로젠퀴스트, 〈대통령 당선자(President elect)〉 〈준비를 위한 콜라주(preparatory collage)(1960-1961년)〉 잡지 포스터와 여러 매체, 36.8×60.5cm, 제임스 로젠퀴스트 컬렉션(Collection James Rosenquist) ⓒAdagp, Paris, 2012– ⓒakg-images
—제임스 로젠퀴스트, 〈대통령 당선자〉(1960-1961년), 3부작, 하드보드에 유채, 228×366cm, 파리, 국립현대미술관–퐁피두센터(musée national d'Art moderne –Centre Pompidou) ⓒAdagp, Paris, 2012– ⓒCentre Pompidou, MNAM–CCI, dist. RMN/droits réservés

p.69
—로버트 라우션버그, 〈반작용 I(Retroactive I)〉(1963년), 캔버스에 유채와 잉크 실크 스크린, 하트퍼드(코네티컷 주), 위즈워스 아테니움 미술관(Wadsworth Atheneum Museum of Art) ⓒRobert Rauschenberg/Adagp, Paris, 2012– ⓒWadsworth Atheneum Museum of Art/Art Resource, New York/Scala, Florence

p. 70
—앤디 워홀, 〈마릴린 2면화(Marilyn Diptych)〉(1962년), 캔버스에 실크 스크린과 아크릴, 두 면이 각각 208.3×144.8cm, 뉴욕, 레오 카스텔리 갤러리(Gallery Leo Castelli) ⓒThe Andy Warhol Foundation for Visual Arts, Inc./Adagp, Paris, 2012– ⓒSuperStock/Leemage

p.71
—앤디 워홀, 〈플래시–1963년 11월 22일(Flash–November 22, 1963)〉(1968년), 실크 스크린, 함부르크, 쿤스트할레(Kunsthalle) ⓒThe Andy Warhol Foundation for the Visual Arts, Inc./Adagp, Paris, 2012– ⓒThe Bridgeman Art Library

p.72
—피터 사울, 〈사이공(Saigon)〉(1967년), 캔버스에 유채, 235.6×360.7cm, 개인 소장 ⓒPeter Saul – ⓒThe Bridgeman Art Library

p.73
—질 아이요, 〈쌀의 전쟁(La Bataille du riz)〉(1968년), 캔버스에 유채, 200×200cm, 개인 소장 ⓒAdagp, Banque d'images, Paris, 2012

p.74
—에로(구드문두르 구드문드손(Gudmundur Gudmundsson)), 〈뉴욕(New York)〉(〈중국 회화〉 시리즈)(1974년), 여러 잡지의 삽화들을 찢어서 붙임, 23.5×24cm, 파리, 국립현대미술관–퐁피두센터(musée national d'Art moderne –Centre Pompidou) ⓒAdagp, Paris, 2012– ⓒCentre Pompidou, MNAM–CCI, dist. RMN/Philippe Migeat

p.75
—에로, 〈웨스트 코스트(West Coast)〉(〈중국 회화〉 시리즈)(1974년), 여러 잡지의 삽화들을 찢어서 붙임, 18.8×23.5cm, 파리, 국립현대미술관 – 퐁피두센터(musée national d'Art moderne –Centre Pompidou) ⓒAdagp, Paris, 2012– ⓒCentre Pompidou, MNAM–CCI, dist. RMN/ Philippe Migeat

p.76
—앤디 워홀, 〈마오(Mao)〉(1972년), 실크 스크린, 91.4×91.4cm, 뉴욕, 현대미술관(Museum of Modern Art) ⓒThe Andy Warhol Foundation for the Visual Arts, Inc./Adagp, Paris, 2012– ⓒDigital image, The Museum of Modern Art, New York/Scala, Florence
—앤디 워홀, 〈마오(Mao)〉(1973년), 실크 스크린, 91.4×91.4cm, 개인 소장 ⓒThe Andy Warhol Foundation for the Visual Arts, Inc./Adagp, Paris, 2012– ⓒBonhams, London, UK/ The Bridgeman Art Library

p.77
—앤디 워홀, 〈마오(Mao)〉(1973년), 캔버스에 아크릴과 실크 스크린, 448.3×346.7cm, 뉴욕, 메트로폴리탄 미술관(The Metropolitan Museum of Art) ⓒThe Andy Warhol Foundation for the Visual Arts, Inc./Adagp, Paris, 2012– ⓒThe Metropolitan Museum of Art, dist. RMN/image of the MMA

p. 78
—국립미술학교의 민중 아틀리에(Atelier populaire de l'Ecole des Beaux–Arts), 〈투쟁은 계속된다(La Lutte continue)〉(1968년), 실크 스크린, 셀바 컬렉션(Collection Selva) ⓒSelva/Leemage
—국립미술학교의 민중 아틀리에, 〈아름다움은 거리에 있다(La Beauté est dans la rue)〉(1968년), 실크 스크린, 파리, 프랑스 국립도서관(Bibliothèque nationale de France) ⓒArchives Charmet/The Bridgeman Art Library

p.80
—제라르 프로망제, 〈붉은색(Le Rouge)〉(1968년), 판지에 실크 스크린, 파리, 국립현대미술관–퐁피두센터(musée national d'Art moderne –Centre Pompidou) ⓒGérard Fromanger– ⓒCentre Pompidou, MNAM–CCI, dist. RMN/ Georges Meguerditchian

p.80
—베르나르 랑시약, 〈블러디 코믹스(Bloody Comics)〉1977년), 캔버스에 아크릴, 165.5×300cm, 돌, 보자르 미술관(musée des Beaux–Arts) ⓒAdagp, Paris, 2012

p.81
—베르나르 랑시약, 〈넘치는 월드컵(La Coupe du monde déborde)〉(1978년), 캔버스에 아크릴, 162×162cm, 비트리쉬르센, 발드마른 현대미술관(Mac/Val)– musée d'art contemporain du Val–de–Marne) ⓒAdagp, Paris, 2012– ⓒPhoto Jacques Faujour

p.82
—드미트리 브루벨, 〈주여, 이 치명적인 사랑을 이겨내고 살아남게 도와주소서(Mein Gott, hilf mir, diese tödliche Liebe zu überleben)〉(1990년) (2009년 작가가 직접 다시 그린 것) 벽화, 베를린, 이스트사이드 갤러리(East Side Gallery) ⓒAdagp, Paris, 2012– ⓒPhoto Jon Arnold/JAI/Corbis

p.83
—알렉산더 코슬라포프, 〈맥레닌은 다음 블록에(McLenin's Next Block)〉(1990년), 캔버스에 아크릴, 127.5×66cm, 루트거스 대학교의 짐메를리 미술관 소장품(Collection Zimmerli Art Museum at Rutgers University. Museum Purchase, with finds from Norton and Nancy Dodge), 2001.0515/17570. Photo Jack Abraham. ⓒAdagp, Paris, 2012
—알렉산더 코슬라포프, 〈칵테일 몰로토프(Cocktail Molotov)〉(1989년), 캔버스에 아크릴, 121.5×152cm, 루트거스 대학교의 짐메를리 미술관 소장품(Collection Zimmerli Art Museum at Rutgers University. Museum Purchase), 2001.0514/17469. Photo Jack Abraham. ⓒAdagp, Paris, 2012

p.84
—게르하르트 리히터, 〈9월(September)〉(2005년), 캔버스에 유채, 52.1×71.8cm, 뉴욕, 현대미술관(Museum of Modern Art) ⓒGerhard Richter– ⓒDigital image, The Museum of Modern Art, New York/ Scala, Florence

p.85
—무니르 파트미, 〈세이브 맨해튼 02(Save Manhattan 02)〉(2009년), 탁자에 붙인 VHS 카세트, 크기는 다양함, ⓒAdagp, Pars, 2012– courtesy of the artist and Lombard Freid, NY

p.86
—JR, 〈페이스 투 페이스(Face2Face)〉, 베들레헴(2007년), 분리 장벽(팔레스타인 쪽), Courtesy JR & 18 Gallery–Magda Danysz

p.87
—뱅크시, 분리 장벽에 그린 그림들, 라말라(2005년), 2005년 8월 6일, 요르단강 서안 지구, 라말라 검문소, Photo Marco Di Lauro. ⓒGetty Images

p. 88
—디에고 벨라스케스, 〈브레다의 항복(La rendición de Breda o Las lanzas)〉(1635년), 캔버스에 유채, 307×367cm, 마드리드, 프라도 미술관(Museo del Prado) ⓒakg-images

p. 89
—프란시스코 데 고야, 〈1808년 5월 3일(Tres de Mayo)〉(1814년)(일부), 캔버스에 유채, 266×345cm, 프라도 미술관(Museo del Prado) ⓒPhoto Scala, Florence

p.90
—카지미르 말레비치, 〈복잡한 예감(Complex Presentiment)〉(1928-1932년경), 캔버스에 유채, 40×56cm, 상트페테르부르크, 러시아 미술관(Russkij Muzej) ⓒakg-images

p.91
—오베이(셰퍼드 페어리(Shepard Fairey)), 〈희망(Hope)〉(2008년)), Courtesy Galerie Magda Danysz

뒤표지
—게오르게 그로스, 〈공화주의자 자동인형들(Republikanische Automaten)〉(1920년) (p.39 참조)

© Éditions Palette..., 2012

Editorial conception : Nicolas Martin
Texts and picture selection : Nicolas Martin and Eloi Rousseau
Graphic conception and lay-out : Jeanne Mutrel – (pas) SA JE
(〈http://www.atelier-saje.com〉)

Korean Translation Right © Solbitkil, 2014

All rights reserved.
This Korean edition published by arrangement with Éditions Palette... through
Shinwon Agency and Sylvain Coissard Agency

역사 앞에 선 미술

초판 1쇄 발행 2014년 7월 23일

지은이 니콜라 마르탱·엘루아 루소
옮긴이 이희정
발행인 도영
편집 김미숙
마케팅 김영란
디자인 씨오디
발행처 솔빛길 등록 2012-000052
주소 서울시 마포구 와우산로 12, 113(상수동, 제이캐슬레지던스)
전화 02) 909-5517
Fax 0505) 300-9348
이메일 anemone70@hanmail.net

ISBN 978-89-98120-13-9 03650

이 도서의 국립중앙도서관 출판예정도서목록(CIP)은 서지정보유통지원시스템
홈페이지(http://seoji.nl.go.kr)와 국가자료공동목록시스템(http://www.nl.go.kr/kolisnet)에서
이용하실 수 있습니다.(CIP제어번호: CIP2014020597)

책값은 뒤표지에 있습니다.